普通高等院校"十三五"艺术与设计专业系列教材

手绘插画设计表现

（第2版）

刘 军 编著

清华大学出版社 北京交通大学出版社
·北京·

内容简介

本书以手绘表现为切入点，将设计思维与表现结合起来，强调表达过程中的整体观念及对各种"物"的表现，如人物插画、动物插画、植物插画及建筑物插画等的表现方法。本书旨在协助设计从业人员把设计思维与表现结合起来思考、训练，从而有效地运用表现技法，合理地选用表达手段，引导、辅助、推动其设计思维，进而更好地完成设计工作。本书富有创意的插画作品，以不同的表达形式或素材，迸发出种种出人意料的设计，展现出特征鲜明、风格独特的创造性思维过程。

本书可作为艺术设计专业或相关专业学生的教材，也可以作为视觉传达设计、广告学、数字媒体设计、包装设计及计算机艺术设计相关专业学生的参考书，还可以作为广告公司、图文公司、报刊设计与编排、设计创意工作室，以及包装设计行业的从业人员和插画设计爱好者的参考资料。

图书在版编目（CIP）数据

手绘插画设计表现 / 刘军编著 . —2 版 .—北京：北京交通大学出版社：清华大学出版社，2019.7（2025.2 重印）

普通高等院校"十三五"艺术与设计专业系列教材

ISBN 978–7–5121–3930–5

① 手… 　II. ① 刘… 　III. ① 插图（绘画）– 绘画技法 – 高等学校 – 教材 　IV. ① J218.5

中国版本图书馆 CIP 数据核字（2019）第 099969 号

手绘插画设计表现

SHOUHUI CHAHUA SHEJI BIAOXIAN

责任编辑：韩素华

出版发行：　清 华 大 学 出 版 社　　邮编：100084　　电话：010–62776969
　　　　　　北京交通大学出版社　　邮编：100044　　电话：010–51686414

印 刷 者：北京虎彩文化传播有限公司

经　　销：全国新华书店

开　　本：185 mm×260 mm　印张：10.5　字数：263 千字

版　　次：2019 年 7 月第 2 版　　2025 年 2 月第 7 次印刷

书　　号：ISBN 978–7–5121–3930–5/J•132

印　　数：7 801 ～ 8 000 册　定价：58.00 元

本书如有质量问题，请向北京交通大学出版社质监组反映。对您的意见和批评，我们表示欢迎和感谢。

投诉电话：010–51686043，51686008；传真：010–62225406；E-mail：press@bjtu.edu.cn。

手绘插画的基本知识是前辈艺术家用心血换来的经验积淀，对手绘插画的学习起着指导作用。在教学中认知、体验、创造是三个互相联系的重要环节。认知是指通过思维活动认识、了解。在手绘插画设计中，认知是对视觉艺术的各种外在表现与内在联系规律，以及人与艺术的关系、方法、理论、概念的系统了解。体验是指通过实践来认识周围的事物；亲身经历。在手绘插画设计中，体验指通过课题练习，在实践中体会、感受、尝试、验证，然后发现、认识视觉艺术的变化与规律。创造是指想出新方法、建立新理论、做出新的成绩或东西。在手绘插画设计中，创造指在教学中倡导创新，注重对学生思维定势的突破及创造力的培养，在课题设计中有意引导学生开放思想，敢于打破框框去探索、去创新。另外，要注意学生个性的挖掘与培养，有个性才能使艺术千姿百态。创造对于艺术来说不可能凭空而起，需要通过学习、实践才会产生。所以认知、体验、创造是不可分割的整体，是相辅相成的。

本书采用有助于培养学生思维多样性、表现形式和表现技法多样化的教学方式；在设计上将插画设计的手绘表现技法、创意表现等知识转化为具有可操作性并能获得更大教学成效的各种课题。通过学习，可使学生掌握手绘插画设计的表现方法，培养学生的审美情趣、设计意识和创新能力，同时使学生具备一定的插画想象力和创意能力；可使学生掌握手绘插画设计的艺术表现技法，能运用创造性思维的表现，使学生对手绘插画具有初步的理性分析和表达能力，为今后的专业设计打下良好的基础。手绘插画教学的重中之重，是学会用形象语言说话，这也是插画的本质。对插画艺术来说，形象一要准确，二要生动感人，三要有趣。

本书在编写过程中参考了许多文献资料，编者谨向这些文献资料的编著者和支持编写工作的单位及个人表示衷心的感谢，也感谢北京交通大学出版社的领导和责任编辑的信任和支持。由于编者水平有限，编写中难免有谬误和欠妥之处，恳切希望使用本书的广大师生与读者批评指正，以求改进。

<div style="text-align:right">

编　者

2019年6月

</div>

刘军

女，1981 年生，湖北武汉人

湖北工业大学硕士研究生毕业

装饰美工技师（国家职业资格二级）

现为武汉传媒学院副教授

主要从事视觉传达设计专业的教学与研究

■ 科研成果

[1] 2006 年，编著《动画场景设计》，北京希望电子出版社。

[2] 2011 年，编著《商业插画》，清华大学出版社，北京交通大学出版社。

[3] 2011 年，编著《招贴设计》，清华大学出版社，北京交通大学出版社。

[4] 2011 年，编著《动画场景设计》，清华大学出版社，北京交通大学出版社。

[5] 2012 年，编著《手绘插画设计表现》，清华大学出版社，北京交通大学出版社。

[6] 2014 年，编著《数码单反摄影教程》，华中科技大学出版社。

[7] 2014 年，编著《商业摄影》，东方出版中心。

[8] 2014 年，参与编写《包装设计与实训》，华中科技大学出版社。

[9] 2015 年，编著《图形创意设计与制作》，中国传媒大学出版社。

[10] 2016 年，编著《广告设计》，合肥工业大学出版社。

[11] 2006—2019 年，在期刊上发表 15 篇学术论文，并多次荣获省级优秀论文，其中《浅析楚文化——九凤神鸟》学术论文荣获第四届全国教育科研优秀成果奖一等奖。

[12] 纵向课题。教育科学"十二五"规划 2014 年度课题一般项目，项目名称："以商业服务设计为导向的商业插画课程改革与创新"，项目编号：2014B356。

2013 年参与校内纵向课题："以手机媒体技术为导向的'网络广告设计'课程的改革与创新"，并多次组织承担横向课题的教学研究。

[13] 2002—2019 年曾有 50 余幅设计作品参与国际和省部级的设计比赛并取得优异奖项，其中一组包装设计作品荣获省级金奖，20 余幅设计作品分别荣获省级特等奖、银奖和铜奖，并选编进"普通高等教育'十一五''十二五'国家级规划教材"中。

[14] 2005—2019 年，有百余幅设计和摄影作品选编进"普通高等教育'十一五'国家级规划教材"和"普通高等教育'十二五'国家级规划教材"中。

手绘插画
设计表现

目录
Contents

1
手绘插画设计的概述

1.1 手绘插画设计的魅力

在现代设计领域内，手绘插画可以说是最具有表现意味的，它与绘画艺术有着亲近的"血缘"关系。手绘插画艺术的许多表现技法都借鉴了绘画艺术的表现技法。手绘插画艺术与绘画艺术的联姻使得前者无论是在表现技法多样性的探求上，还是在设计主题表现的深度与广度上，都有长足的进展，展示出更加独特的艺术魅力，从而更具表现力。从某种意义上讲，绘画艺术成了基础学科，手绘插画成了应用学科。纵观插画发展的历史，其应用范围在不断扩大。特别在信息高速发达的今天，在人们的日常生活中充满了各式各样的商业信息，插画设计已成为现实社会不可替代的艺术形式。

手绘插画是运用图案来表现形象，本着审美与实用相统一的原则，尽量使线条、形态清晰明快，制作方便。

现代手绘插画与一般意义上的艺术插画还有一定的区别。两者的功能、表现形式、传播媒介等方面都存在差异。手绘插画的服务对象首先是商品。商业活动要求把所承载的信息准确、明晰地传达给受众，希望人们正确接收、把握这些信息，并在让受众采取行动的同时使他们得到美的感受，因此，手绘插画是为商业活动服务的。

手绘插画设计师在练习快速表达过程中，除作为锻炼和提高造型能力与积累素材之外，还能增强对造型艺术的敏感度，并能让设计思想更加活跃。更重要的是，设计师不断地通过徒手表达来提高艺术素养，是一种便捷、合理、有效的设计方式，也是必须经过的一个过程。在此过程中，设计师可以研究、分析插画的表现形式与内容，检验和推理插画设计的合理性。因此，手绘快速表达对于从事插画设计专业的人员来说，在实际应用中起着至关重要的作用。快速手绘设计表达是绘画者灵感的瞬间闪现，有时寥寥几笔就能生动地刻画出插画设计构思的精髓，在插画方案创作的初始阶段，更加需要用快捷的草图来诠释自己的设计思维，以便在设计的初始阶段就可以解决和完善。如果这时采用慢速画法，就会束缚思路，此时的慢速画法就成为创作的累赘，甚至会桎梏创作思路。周积寅先生曾说过："习画的人最初应养成'眼'的自由，'心'的自由。"有了两者的自由就会诞生出表现的自由和创作的自由。建筑大师包豪斯也曾说："艺术家、设计师就是高级工匠。"每一位插画设计师首先必须具备手绘速写快速表达的基础，因为在动手快速表现的技巧中蕴涵着创造力最初的源泉，只有具备一定的表达技巧，才能捕捉到头脑中灵光乍现的设计思路。

随着科技的发展，社会的文明程度也越来越高，插画设计师的服务方式并不仅仅满足于计算机效果图的表现，大众的审美趣味也将会成为社会的"主流文化"。因此，对插画设计师的专业能力提出更高的要求，要求插画设计师必须在短时间内快速完成设计来满足需求。"笔墨当随时代"，所以，快速的手绘设计表达也要适应时代的潮流，它也将终究成为一个优秀插画设计师所必须的、应用最多的一种设计方式或设计表现形式。

在应用计算机绘图之前，所有的插画设计全部采取手绘的方式。手绘设计图作为一种传统的表现手段，一直沿用至今，在设计界占有一席之地，并以其强烈的艺术感染力，向人们传递设计思想、设计理念及设计情感。插画设计师在追求和完善自身素养、加强设计语言表达的今天，手绘这种表达形式也越来越得到重视。手绘图并非仅仅作为传递设计语言和信息的媒介，还是插画设计师综合素质的集中体现，因此，手绘插画无论是在今后的插画设计教育中，还是在设计师的实际操作中都显得至关重要。

计算机效果图的优势是真实、工整、具有感染力而符合大众"口味"，其竞争力强，这是手绘无法比拟的。在这种状况下，也自然而然地让插画设计师陷入了一个很大的误区，我们有时侯会听到这样的说法："会计算机效果图就会设计。"因此，很多插画设计师纷纷扔掉手中的画笔，一窝蜂地拿起鼠标，把自己的主要精力转向软件的操作，但科技的功能往往会扼杀人的创造力。插画设计师的个人感知和

设计灵感也非依靠软件就可以完成的，也并非每个插画设计师都会让计算机效果图表现得出神入化。

计算机效果图和手绘效果图相比较，手绘快速设计表达在设计过程中应是一种独特的表现形式和手段，也是设计师必须掌握的一种技能，如果因为有了计算机效果图的制作而废弃它，必将有碍于设计思维的发展，因为计算机只是一个先进的制作工具，而不是有效的构思工具，它远不及笔来得快速和方便，人的创作思维只有和笔结合才会显得更加灵动和活跃。手绘设计表现图最大的优点就是方便、快捷，能够迅速把设计灵感表现出来。手绘设计表现图的基本作用是快速表达设计思路和理念，除此，更重要的是还可以通过它来培养设计师的个人情感和艺术个性，并借以来提高设计师的自我艺术修养，从某种意义上来说，计算机效果图只是手绘效果图的结果，或者说是手绘效果图的"终端产品"，作为构思作用的手绘设计表现图，应存在于计算机效果图之先，然后方能进行计算机效果图的制作。

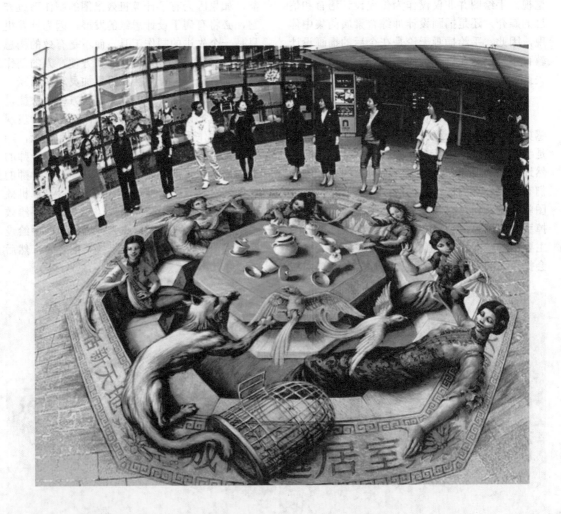

1.2　手绘插画设计思维的感知

手绘插画设计思维的感知能力，是知觉对感官刺激赋予意义进行视觉化认知。这种插画赋予的认知取决于思维感官对画面感刺激的敏感程度，而且阅图的经验和知觉决定对手绘插画刺激的视觉化判断。如色彩专家对事物强烈的"色彩感"，就是通过对身体周围环境色的刺激作出的应激反应，敏感程度不同的人，表达方式就不同。

思维最大的敌人，是习惯性思维。若想要提高手绘插画能力，就必须从打破思维定势开始。

有这样一个著名的试验：把六只蜜蜂和同样多的苍蝇装进一个玻璃瓶中，然后将瓶子平放，让瓶底朝着窗户。结果发生了什么情况？蜜蜂一刻不停地乱飞，想在瓶底找到出口，直到它们力竭倒毙或饿死；而苍蝇则会在不到两分钟内穿过另一端的瓶口逃逸一空。由于蜜蜂基于出口就在光亮处的思维方式，想当然地设定了出口的方位，并且不停地重复着这种合乎逻辑的行动。可以说，正是由于这种思维定势，它们才没有能走出囚室。而那些苍蝇则对所谓的逻辑毫不留意，全然没有对亮光的定势，而是四下乱飞，最后终于逃了出去。头脑简单者在智者消亡的地方顺利得救，在偶然当中有很深的必然性。

能够把人限制住的，只有人自己。人的思维空间是无限的，像曲别针一样，至少有亿万种可能的变化。设计师或许都有处于创作瓶颈或灵感枯竭之时，这时一定要明白，这种想法只是因为我们固执的思维定势所致，只有勇于打破思维定势，才能够找到不止一种手绘插画的创意表达。

手绘插画设计创造性思维是在一般思维的基础上发展起来的，它是后天培养与训练的结果。卓别林为此说过一句耐人寻味的话："和拉提琴或弹钢琴相似，思考也是需要每天练习的。"因此，设计师可以运用心理上的"自我调解"，有意识地从几个方面培养手绘插画创造性思维。

1.展开手绘插画"幻想"的翅膀

心理学家认为，人脑有四个功能部位：一是接受外部世界感觉的感受区；二是将这些感觉收集整理起来的贮存区；三是评价收到的新信息的判断区；四是按新的方式将旧信息结合起来的想象区。只善于运用贮存区和判断区的功能，而不善于运用想象区功能的人就不善于创新。据心理学家研究，一般人只用了想象区的15%，其余的还处于"冬眠"状态。开垦这块处女地就要从培养幻想入手。

手绘插画的想象力是运用储存在大脑中的信息进行综合分析、推断和设想的思维能力。在思维过程中，如果没有想象的参与，思考就发生困难。特别是插画创造想象，它是由思维调节的。

爱因斯坦说过："想象力比知识更重要，因为知识是有限的，而想象力概括着世界的一切，推动着进步，并且是知识进化的源泉。"爱因斯坦的"狭义相对论"就是从他幼时幻想人跟着光线跑，并能努力赶上它开始的。世界上第一架飞机，就是从人们幻想造出飞鸟的翅膀而开始的。幻想不仅能引导人类发现新的事物，还能激发人类作出新的努力、探索，去进行创造性劳动。

幻想是构成创造性想象的准备阶段，今天还在幻想插画中的东西，明天就可能出现在创造性的插画构思中。可以说，幻想是插画设计师宝贵的财富。

2.培养手绘插画的发散思维

所谓发散思维，是指倘若一个问题可能有多种答案，那就以这个问题为中心，思考的方向往外散发，找出适当的答案，答案越多越好，而不是只找一个正确的答案。人在这种思维中，可左冲右突，在所适合的各种答案中充分表现出思维的创造性成分。比如我们思考"木头有多少种用途"，至少有以下各式各样的答案：造纸、制作铅笔、造房子、砌院墙、制作桌椅、做锤子、压纸、代尺子画线、垫东西、搏斗的武器……

3.发展手绘插画的直觉思维

所谓直觉思维，是指不经过一步一步分析而突如其来的领悟或理解。很多心理学家认为它是创造性思维活跃的一种表现，它既是发明创造的先导，也是百思不解之后的灵光乍现，在创造发明的过程中具有重要的地位。

直觉思维在插画的学习过程中，有时表现为提出怪问题，有时表现为大胆的猜想，有时表现为一种应急性的回答，有时表现为解决一个创意，设想出多种新奇的方法、方案等。为了培养手绘插画的创造性思维，当这些想象纷至沓来的时候，一定要努力捕捉。插画设计师感觉敏锐，记忆力好，想象极其活跃，在学习和工作中，在发现和解决问题时，可能会出现突如其来的新想法、新创意，要及时捕捉这种插画创造性思维的产物，要善于发展自己的插画直觉思维。

4.培养手绘插画思维的流畅性、灵活性和独创性

流畅性、灵活性、独创性是创造力的三个因素。流畅性是针对刺激能很流畅地做出反应的能力；灵活性是指随机应变的能力；独创性是指对刺激作出不寻常的反应，具有新奇的成分。这三种能力的培养是建立在广泛的知识储备的基础之上的。可以用头脑风暴方法来训练插画设计师思维的流畅性。训练时，要求设计师头脑像夏天的暴风雨一样，迅速地抛出一些观念，不容迟疑，也不要考虑质量的好坏，或者数量的多少，评价在结束后进行。反应速度越快表示越流畅，讲得越多表示流畅性越高。这种自由联想与迅速反应的训练，对于插画思维，无论是质量，还是流畅性，都有很大的帮助，可促进手绘插画创造思维的发展。

5.培养手绘插画的强烈的求知欲

古希腊哲学家柏拉图和亚里士多德认为：积极的创造性思维，往往是在人们感到"惊奇"时，在情感上燃烧起来对这个问题寻根究底的强烈的探索兴趣时开始的。因此要激发自己手绘插画创造性学习的欲望，首先就必须使自己具有强烈的手绘插画求知欲，而人的欲求感总是在需要的基础上产生的。没有精神上的需要，就没有求知欲。要有意识地为自己出难题，或者去"啃"前人遗留下的不解之迷，激发自己的求知欲。插画设计师的求知欲强，然而，若不加以有意识地培训，却追求到技法上去，求知欲就会自然萎缩。

求知欲会促使人们去探索技法，去进行手绘插画创造性思维，而只有在探索过程中，才会不断地激发好奇心和求知欲，使之源源不断。一个人，只有当他的学习心理总处于"跃跃欲试"阶段的时候，他才能使自己的学习变成一个积极主动"上下求索"的过程。这样的学习，就不仅能获得现有的知识和技能，还能进一步探索手绘插画未知的新境界，发现未掌握的手绘插画的新知识，甚至创造前所未有的手绘插画的新事物，得出新见解。

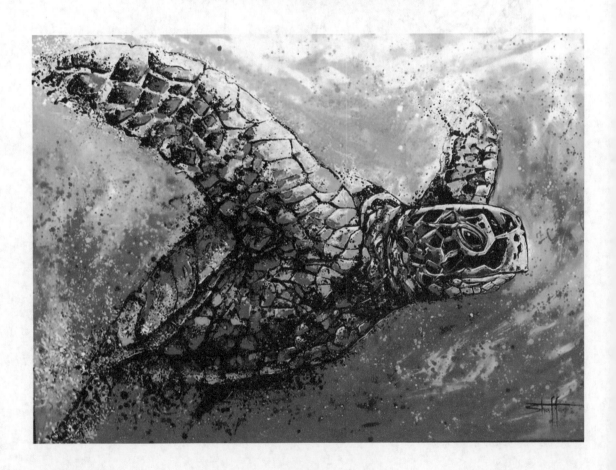

1.3 手绘插画设计视觉体验的捷径

手绘插画设计视觉体验主要讨论如何进行视觉观察与体验的方式、方法，试图解释生理性的"眼睛"如何"进化"成为能够进行选择、抽象、演绎及形式化的"视觉"。它以各种视觉现象的心理机制，以及心理作用下的进一步的视觉行为发展为基础，重点讨论了人对物象进行观察、感受、分析、认知的方法，分析人如何以视觉思维方式的不同角度与层次进行"看"插画的体验，以大量的手绘插画分析，具有说服力地揭示了视觉形式生成的本体原因。"看"手绘插画的观察感受之维，侧重于从视象中获得多层面插画的认知；"看"手绘插画的形式分析之维，讨论如何进行手绘插画视觉选择，如何在平常的物象与景观中辨识形式要素，如何归纳构成语法，如何寻找插画中的视觉趣味，如何改变习惯性的对象、距离、角度、状态的观察方式，以及对运动的体验方式等。正是这些因素引起了正形与负形、具象与抽象、微观与宏观的演绎，现代插画是如何具备形式视觉表现方式，如手绘插画视觉体验的维度变化，对二维、三维、四维不同构成要素的不同观察方法，同时视觉体验还包括了从"盲视""音响""文字"等层面进行比较与超感体验，从手绘插画技法的层面进行的深层次分析等。

所谓手绘插画视觉注意，是指视线投向特定的插画，视觉被吸引到特定的手绘插画上。注意的一个重点手绘插画，是选择感觉输入的一部分做进一步回工。手绘插画视觉注意分为主动注意和被动注意两种。主动的手绘插画视觉注意即目的指向选择，是插画设计师在潜意识作用下的主动行为，如在阅览时对图案的注意，为某种目的寻找特定目标而注视某些图案。这种手绘插画视觉注意是人在自我意识控制下的行为，其程度高低取决于意识的强弱程度。注意力高的视觉注意在外在刺激作用下不易受刺激的影响，如专心插画设计的人感觉不到身边有人的说话声，所以不会产生被动的视觉注意；而注意力低时，人会不自觉地注意声音发出的方向。被动的手绘插画视觉注意即刺激驱动捕获，指插画设计师因为外在的某种刺激而被动地注意，即在相对稳定的插画视觉刺激中突然出现不稳定的刺激因素所造成的手绘插画视觉注意。如在静止不动的纸张上突然出现运动图案，在黑纸上出现亮点等。

研究表明，刺激驱动捕获胜过目的指向选择，是知觉系统被组织起来，使人的注意被自动拉到环境中新的手绘插画上。

此外，其他感觉器官的感知刺激也会引起视觉注意。而引起手绘插画视觉注意的刺激和个人的心理、经验也有关系，如某种在记忆中印象深刻的画面或情景再次出现，都会造成相应的视觉注意。

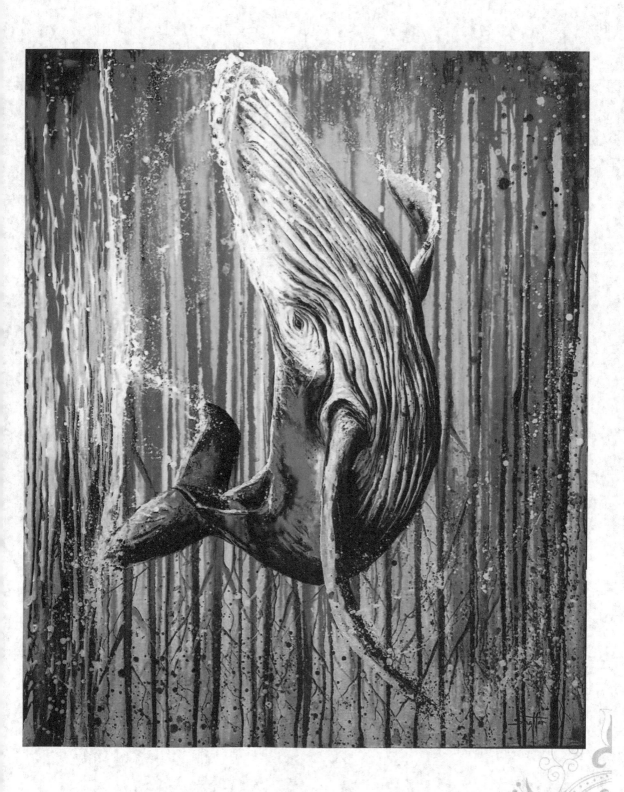

2 手绘插画设计
基础技法

2.1　手绘插画中线的魅力体现

在手绘插画中，线是点运动的轨迹，又是面运动的起点。在几何学中，线只具有位置和长度，而在形态学中，线还具有宽度、形状、色彩、肌理等造型元素。画家克利在包豪斯授课期间，曾这样给线下了定义：线就是运动中的点。更为重要的是，他把线形象地分成三种基本类型：积极的线、消极的线和中性的线。积极的线自由自在，不断移动，无论有没有一个特定的目的地；一旦有哪条线临摹出了一个连贯一致的图形，它就变成了中性的线；如果再把该线涂上颜色，那么这条线就又变成了消极的线，因为此时已经由色彩充任了积极的因素。

从线性上讲，手绘插画中的线具有整齐端正的几何线，还具有徒手画的自由线。物象本身并不存在线，面的转折形成了线，形式是由线来界定的，也就是我们说的轮廓线，它是手绘插画设计师对物体的一种概括性的形式表达。

2.1.1　直线插画

直线插画分为平行线、垂线（垂直线）、斜线、折线、虚线、锯齿线等。直线是一点在平面上或空间上或空间中沿一定（含反向）方向运动所形成的轨迹，通过两点只能引出一条直线。

直线插画只是长度有所不同，因而不具有较好的装饰性。直线与曲线结合手绘插画，成为复合的线，比单纯的曲线更多样，因而也更具有装饰性。

2.1.2 曲线插画

曲线插画分为弧线、抛物线、双曲线、圆、波纹线（波浪线）、蛇形线等。曲线是在平面上或空间中因一定条件而变动方向的点的轨迹。

波纹线，是由两种对立的曲线组成，变化更多，所以更具有装饰性，也更为悦目，画家贺加斯称之为"美的线条"。蛇形线，是能同时以不同的方式起伏和迂回，会以令人愉快的方式使人的注意力随着它的连续变化而移动，所以被称为"优雅的线条"。贺加斯还谈到，

当用钢笔或铅笔在纸上画曲线时，手的动作都是优美的。

曲直、浓淡多变的线是造型艺术强有力的表现手段，它是形象和画面空间中最具表情和活力的构成要素，也是古今中外艺术家一直钟爱的视觉表现元素。美学家杨辛在谈到新石器时代的半山彩陶时写道："它的图案装饰是线，由单一的线发生出各种不同的线，如粗线、细线、齿状线、波状线、红线、黑线等，运用反复、交错的方法，把许多有规律的线组合在一起，使人感到协调，好像用线条谱成'无声的交响乐'。"

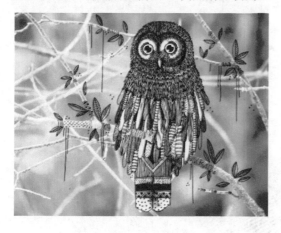

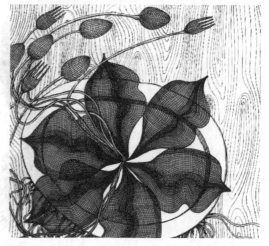

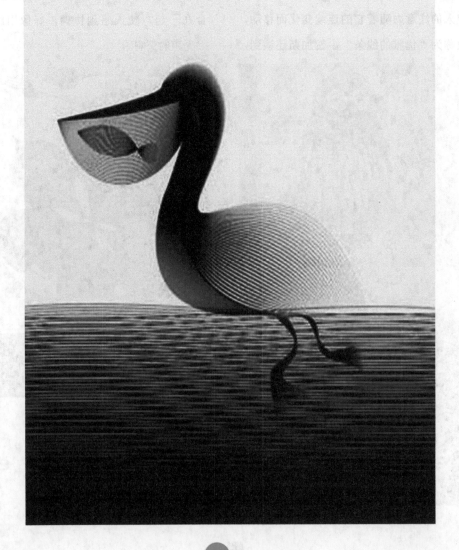

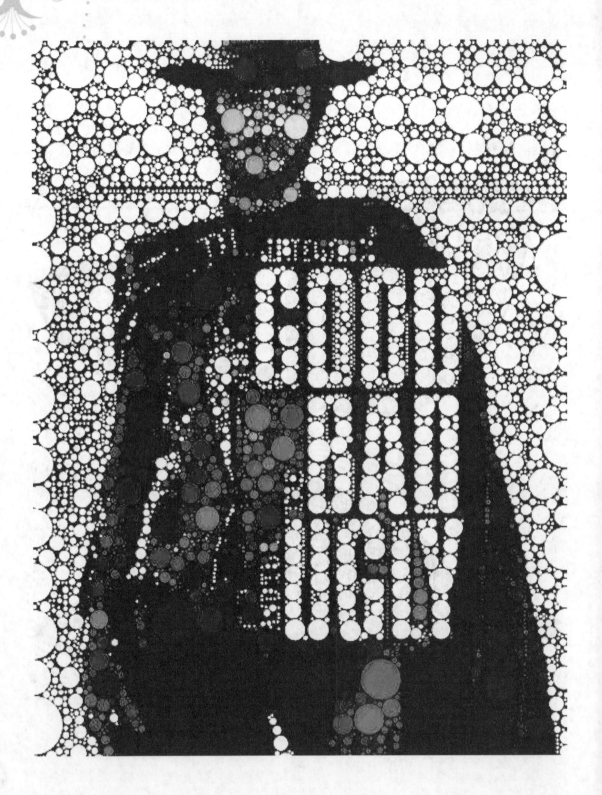

2.2　手绘插画中点的视觉情感

在手绘插画中，点是细小的痕迹。在几何学中，点只有位置，而在形态学中，手绘插画的点还具有大小、形状、色彩、肌理等造型元素。在自然界，海边的沙石是点，落在玻璃窗上的雨滴是点，夜幕中满天星星是点，空气中的尘埃也是点……

具体为形象的点，可用各种工具表现出来。不同形态的点呈现出不同的视觉特效，随着其面积的增大，点的感觉也将会减弱。如我们在高空中俯视街道上的行人，便有"点"的感觉，而当我们回到地面，"点"的感觉也就消失了。

在插画的画面空间中，一方面，点具有很强的向心性，能形成视觉的焦点和画面的中心，显示了点积极的一面；另一方面，点也能使画面空间呈现涣散、杂乱的状态，显示了点的消极性，这也是点在具体运用时值得注意的问题。

手绘插画的点还具有显性与隐性的特征，隐性点存在于两条线的相交处、线的顶端或末端等处。

2.2.1　有序的点插画

手绘插画中有序的点的绘制：这里主要指点的形状与面积、位置或方向等诸因素，以规律化的形式排列构成，或重复，或渐变等。点往往通过疏与密的排列而满足空间中图形的表现需要，同时，丰富而有序的点构成，也会产生层次细腻的空间感，形成三次元。在构成中，点与点形成了整体的关系，其排列都与整体的空间相结合，于是，点的视觉趋向线与面，这是点的理性化构成方式。

2.2.2　自由的点插画

手绘插画中自由的点的绘制：这里主要指点的形状与面积、位置或方向等诸因素，以自由化、非规律性的形式排列构成，这种构成往往会呈现丰富的、平面的、涣散的视觉效果。如果以此表现空间中的局部，则能发挥其长处，如象征天空中的繁星或作为图形底纹层次的装饰。

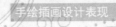

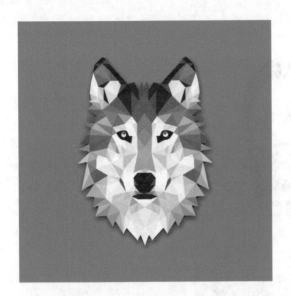

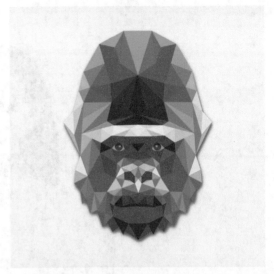

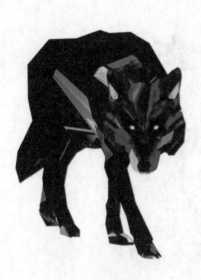

2.3　手绘插画中面的体现

在手绘插画中扩大的点形成了面，一根封闭的线造成了面。密集的点和线同样也能形成面。在形态学中，面同样具有大小、形状、色彩、肌理等造型元素，同时又是"形象"的呈现，因此，面即是"形"。

面的表情呈现于不同的形态类型中，在二维的范围中，面的表情总是最丰富的，画面往往随面（形象）的形状、虚实、大小、位置、色彩、肌理等变化而形成复杂的造型世界，它是造型风格的具体体现。

在"面"中最具代表性的"直面"与"曲面"所呈现的表情：直面（一切由直线所形成的面）具有稳重、刚毅的男性化特征，其特征程度随其诸因素的加强而加强；曲面（一切由曲线所形成的面）具有动态、柔和的女性化特征，其特征程度随其诸因素的变化而加强或减弱。

2.3.1　几何形面的插画

手绘插画中的几何形的面也可称无机形面，由直线或曲线，或者直线、曲线相结合形成的面。如特殊长方形、正方形、一般长方

形、三角形、梯形、菱形、圆形、五角形等，具有数理性的简洁、明快、冷静和秩序感，被广泛地运用在手绘插画设计中。

2.3.2　有机形面的插画

手绘插画中的有机形的面是一种不可用数学方法求得的有机体的形态，富有自然发展，亦具有秩序感和规律性，具有生命的韵律和纯朴的视觉特征。如自然界的鹅卵石、枫树叶和生物细胞、瓜果外形，以及人的眼睛外形等都是有机形。

2.3.3　偶然形面的插画

手绘插画中的偶然形的面是指自然或人为偶然形成的形态，其结果无法被控制，如随意泼洒、滴落的墨迹或水迹，树叶上的虫眼，不经意间撕碎的碎纸片等，具有一种不可重复的意外性和生动感。

2.3.4　不规则形面的插画

手绘插画中的不规则形的面是指人为创造的自由构成形，可随意地运用各种自由的、徒手的线形构成形态，具有很强的造型特征和鲜明的个性。

2.4　手绘插画中点、线、面的综合体现

在手绘插画的相关分支中，一个空间中的点用于描述给定空间中一种特别的对象，在空间中有类似于体积、面积、长度或其他三维类似物。一个点是一个一维对象，点作为最简单的手绘概念，通常作为人物、动物、植物和房屋等手绘插画中的最基本的组成部分。点的运动形成线，线的运动形成面，点是手绘插画中最基本的组成部分。在通常的意义上，点被看作一维对象，线被看作一维对象，面被看作二维对象。

任何一门艺术都含有它自身的语言，而手绘插画的形态元素主要是点、线、面。手绘插画中的点、线、面的含义为，点是宇宙的起源，没有任何体积，被挤在宇宙的"边缘"，点是所有图形的基础；线是由无数个点连接而成的；面是由无数条线组成的。

在手绘插画设计中，点、线、面之间的微妙关系如下。

（1）点最重要的功能在于表明位置和进行聚焦，点与面是比较而形成的，同样一个点，如果布满整个或大面积的平面，它就是面了，如果在一个平面中不连续多次出现，就可以理解为点。

（2）点与点之间连接形成线，或者点沿着一定方向规律性地延伸可以成为线，线强调方向和外形。

（3）平面上三个以上的点连接起来可以形成面，同时，平面上线的封闭或线的展开也可以形成面，面强调形状和面积。

3 手绘插画设计
单体与组合插画

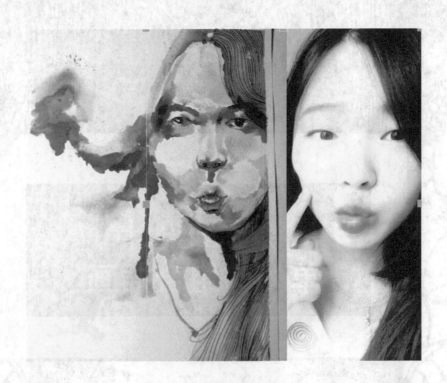

3.1　手绘插画设计的人物插画

人物形象的手绘插画以人物为题材，容易与消费者相投合，因为人物形象最能表现出可爱感与亲切感。人物形象的想象性创造空间是非常大的，首先，塑造的比例是重点，生活中成年人的头身比为1：7或1：7.5，儿童的头身比为1：4左右，而卡通人物常以1：2或1：1的大头形态出现，这样的比例可以充分利用头部面积来再现形象神态。人物的脸部表情是画面的焦点，因此描绘眼睛非常重要。其次，运用夸张变形不会给人不自然、不舒服的感觉，反而能使人发笑，让人产生好感，整体形象更明朗，给人印象更深。

手绘人物插画首先看外形，人的头部外形包括椭圆形、圆形、方形和长方形等几类，在画头部时最重要的是要先确定头部外形，再看五官在头部的比例。

人物插画头部比例按标准说法有"三庭五眼"之说。"三庭"即从头部上方的发际线至下颌分成三等份，第一等份的下方位置是眼眉，第二等份的下方位置是鼻底，第三等份的下方位置为下颌。"五眼"是指在左右太阳穴之间分成五等份，每等份是一个眼睛的长度，左右眼位于第二、四等份上。这就是头部五官的基本比例，在掌握这些知识的基础上，再进行头部绘画就会有得心应手的感觉。

3.1.1　手绘插画设计的女人插画

人体的比例为站七坐五盘三半。女人着衣的画法，要注意其体型特征，一般女性的髋大，可描绘成O形。女人穿裙子、裤子，体型会呈现不同的集合形，要注意抓住基本形刻画。而不同女人的脸形可用不同柔和的圆弧形加以表现，加上适当的弧线、曲线便能展现女人的特点。女人添加头发时要注意表现所画女人的特点，以及把头发进行疏密、长短、曲直的变化处理，最后添加装饰，如女性的首饰、发饰或墨镜等，这样就会让画面显得更加生动。

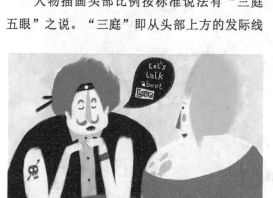

3.1.2 手绘插画设计的男人插画

成年人的比例，一般以头为标准，把全身的高度和头做比较，全身约为七个头高。躯干高约为两个半头。两臂左右平伸时，两只手手指尖之间的距离等于全身高度。手臂自然下垂于体旁时，手指尖能到大腿中段。男人着衣的画法，要注意其体型特征，一般男性的肩宽，体型呈H形。不同男人的脸形可用不同的几何形表现，加上适当的直线便能体现男性的阳刚特点。

人体五官的基本形状，首先看"眼"，眼的基本型是平行四边形，内眼角低，外眼角高些，眼球基本位于眼框的偏上方，所以画黑眼球时，要把眼球画得偏上一点为好。其次看"鼻子"，鼻子的主要结构包括鼻骨、鼻软骨、鼻头和鼻翼四个部分，其中鼻软骨具有膨胀感，画时可以略微向外鼓起一些，而鼻头和鼻翼则为肉质组织，也同样具有膨胀的感觉，画的时候可以画得略为饱满些，才能较为准确地表达出鼻子的质地和形状。第三看"口"的形状，口为六边形结构，上唇边缘和嘴缝与英文字母的M极为相似，而下唇边缘则与英文字母的W有相似之处，掌握了这些内容，对我们进行头部绘画有很大的帮助。最后再看"耳"的基本型，"耳"为几何形中的半圆形，有耳廓、耳垂、耳孔等，在画的时候主要注意"耳"的外轮廓型，抓好外轮廓型基本上就能达到神似的效果。

3.2　手绘插画设计的植物插画

手绘插画设计的植物的表现技法，首先，观察要画的事物，有一个整体概念，也就是构好图。其次，观察所画事物的特点，如叶子与茎是怎么连接的，树枝、根、茎、叶的特点等。最后，不管是写实风格还是抽象风格，都要该省的省去，该加的加上，该变形的变形。

植物的手绘插画从大形入手，分组刻画，不要过早被细节羁绊。要注意穿插，画出的枝叶是发散状的，切忌画成只有左右没有前后，

尤其是朝向绘画者角度伸展的枝叶，很容易画成平的片状。抓住重点再加深刻画，也即最初吸引绘画者的地方，如某一组枝叶，或者是整体的气势。在画的过程中要注意跳出局部看整体。注意黑、白、灰对比关系，其实手绘插画要注意的点都是一样的，也就是构图、整体、局部、层次。对自己要有信心，不要觉得不会画或怕画不好，其实，有时没有技法反而会更有感染力，想办法把头脑中要表达的创意表达出来就好。

3.2.1　手绘插画设计的树木、小草插画

在手绘插画设计中，表现树木首先要了解树木的结构。树木通常分树干、树枝、树冠三部分。树的形态多种多样，基本上可以用不规则的圆形、椭圆形、半圆形、三角形来概括。树枝有互生、轮生之分；树枝的分布上密下疏，上短下长。树干有挺拔、弯曲、粗壮、纤细之分。树冠概括成圆形、三角形、方形等一些基本形。

在手绘插画设计中，树木的表现技法多用曲线、弧线、圆形、三角形等来描绘。叶子多的树，先画树冠，选择相应的形和线，后画树干；叶子少的树先画树干，注意树干的类型和长势，再添几片有特征的叶子。也就是说，根据树叶的形态来描绘树的形状。

在手绘树干、树枝的时候，可用单线直接画出轮廓或用双线勾勒出轮廓。两种画法风格迥异，要根据画面风格来选择合适的画法。手绘主树干的时候多用单线，通常用圆润的曲线，自上而下地画。在绘制树枝时，如果是用单线来表现树枝，一般从下往上画；而如果是用双线来画的话，则最好从一个点引出两条线，从上而下地分别画出。绘制树枝的时候要注意，树枝左右两侧最好不要对称，左右侧的树枝数量、长度不要完全一样，否则会显得很呆板。

在手绘插画设计中，树冠大概可分为两类，一类是树冠茂盛的，另一类是树冠稀疏的。在绘制树干茂盛的树时，可以直接勾画出树冠的形状即可。一般树冠呈圆形、三角形等

几何图形，也可由连贯的线勾画出树冠的大体形状，用来表现树叶繁多的情景。树冠的画法还有很多种，如有的树可以直接在树干上画出一条条长短不一的水平平行直线，松树的树干仿若由一条条逐渐延长的向下倾斜的直线构成。在画稀疏的树冠时，可以在事先画好的多枝树枝上分别画出一簇簇小的树冠，或者直接在树枝上画一些叶子。但画叶子的时候切忌疏密程度一样。在绘制树时宜先观察树的整体特征，再观察树枝，因树木种类繁多，树枝的形态也不尽相同。初学者应以枯树或冬天的落叶树作为练习的对象，没有叶子的树枝结构更清楚，姿态更鲜明，也更容易让人了解树的生长规律与基本结构。

树枝的结构大致可分成三大类：一为树枝向上生长的类型，称为鹿角枝，这种类型最常见，如柳树、相思树、樟树等；二为树枝向下弯曲的类型，称为蟹爪枝，如龙爪树；三为树枝平生横出的类型，可称为长臂枝，如松树、杉树、木棉树等。也有介于二、三之间的形态。在手绘树枝前，先围着树细心观察，选择呈现最美神态的树干与最合适的角度下笔。先把主干粗枝勾画好，再勾画细枝，画时首先要注意树分四歧的原则，即树干前后左右四面八方出枝的情形，切忌如画鱼骨，二二并生，缺乏错落的风致。其次注意树枝疏密与气势的安排，可略加取舍，其实小枝与树梢可大胆地舍去，应从艺术的角度选择合于美的原则进行绘制。最后注意用笔要挺拔，每一个树枝都要与树干或粗枝连接，不能凌空生长，一般树枝越长越细，不能把尾部画得过粗或枝粗干细，违反植物的生长规律。

树皮也是不容忽视的部分，树的个性和特征有时可以从树皮的纹理分辨出来，每一种树的树皮都有其不同的纹理组织，如松树皮呈鳞状纹，柳树皮呈斜裂人字纹，樱树及杏树的树皮呈横纹，柏树皮呈扭曲纹，尚有许多难以用文字形容的纹理，在手绘之前需仔细观察。画树干时，除了注意树皮的纹理之外，尚需画出立体的感觉，皴树皮时靠近两侧的纹理要密窄（或墨较浓），靠近树中央的纹理可疏阔（或墨较淡），这样就合乎透视的原理。画完枝干以后即画根部，至于画不画树根可依土石的多寡或树的种类而定，通常石多土少的情形，以露根居多；土多石少的情形，则以藏根居多，如榕树多露根。然而画的时候也可以不计土石的分野，依画面的需要而决定藏根或露根，但要画出从土中崛起，坚韧稳固的特性，不可画成如插在土面一推即倒的感觉。

树叶的排列法与结构也因树的种类而异，不管画哪一种树，先要近看了解树叶的形状与排列原则，再远看树整体的姿态与感觉。大自然中的树木是最佳的画谱，形态多样，让我们画之不尽，平时应多做观察，勤加练习。古人画树首先广泛使用的是夹叶（勾叶）法，即将每一片叶子用两笔以上的线勾出后再填上色彩。水墨兴盛后，夹叶法渐少，单叶（点叶）法逐渐增多，即简化以一笔象征一片或一组叶子，并依其形状有胡椒点、字点、介字点、梅花点、鼠足点、垂藤点、松叶点、竹叶点、……许多不同的符号，然而这些符号都是前人从观察大自然提炼而成的，既概括又写实，并非凭空捏造。除了松、竹、柳、梧等具有鲜明形象特点的叶子外，其他特征不甚明显者，通称为杂树。点叶时需注意树顶受阳光照射处叶子较多，靠树干处叶子通常较稀疏。

以松树画法为例讲解树的绘画技法。松树象征着君子之风与长寿。古人多喜爱画松，表现出松之挺拔苍劲、顶天立地的气概。松树皮呈鳞状，画松树皮要苍劲，毛而不光，忌讳太规则的排列。松叶如针状，有半圆、圆形、马

尾形、锯齿形等多种不同的画法。松干大部分情况下是直的，而生在石隙崖丛中的松干则呈曲折扭转状。

下面讲述手绘插画中叶子、小草的插画绘制技法。用钢笔绘制，或勾轮廓或细致描绘；用铅笔绘制要像画素描那样把所看到的都画下来，不过不是一片一片叶子去描绘，而是把眼睛眯起来，再把看到的一大团形状如实画下来，这样就不会纠缠单片叶子的表现。色彩的表现就更要整体，把树冠当成一个半球形来画，中间加些装饰性的叶子与枝条。钢笔画小草堆之类的最好勾画细致点，这样比较精致，如若画大草堆，则将其当球形来画。

叶子、小草虽然形体感不太强，但线的穿插变化很有特点，干硬的植物如小麦、芦苇等，多用直线或折线来画；干而软的小草多用弧线来画。需长线与短线配合，直线与弧线配合，就能画得比较自然。这项训练一方面是了解植物的特点与规律，另一方面是练习各种线的用法，可以把它看成是一项基本功的训练。用笔用线的特点不同，给人的感觉也就不同。在绘制"静态的"和"狂风之中的"叶子与小草时，用笔用线也应有所区别。

当然，在绘制叶子的时候，也可以直接用点或线来表示。有的叶子可以用一个个小圈表示，像绘制柏树这样叶子为针状的树，可由半圈呈放射状的小短直线表示一组叶子，在画的时候多画几组就可以了。树的叶子还可以画成很多种形状，如用一条条右端弯曲的线来表现。画时可以根据自己的喜好与树的特征选择画法。

3.2.2　手绘插画设计的花卉插画

花大致由花瓣（组成花冠）、花萼、花托、花蕊、花梗组成。绘制花卉时要先画好花冠，根据花冠的类型用不同的花瓣造型，再绘制花茎。优美的花冠朝向会使画面更有生气。

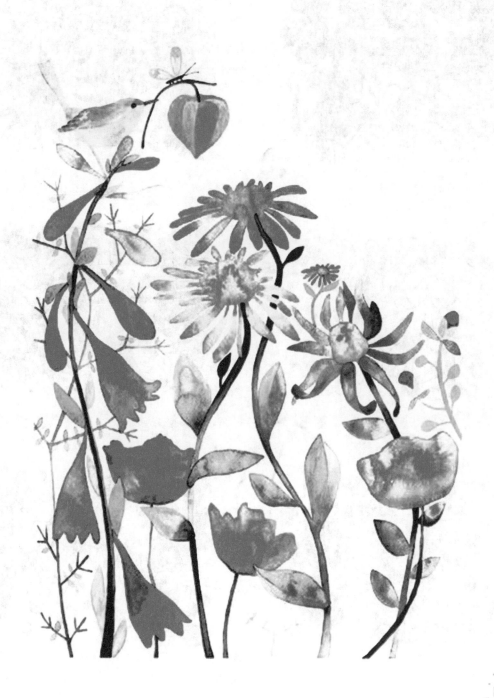

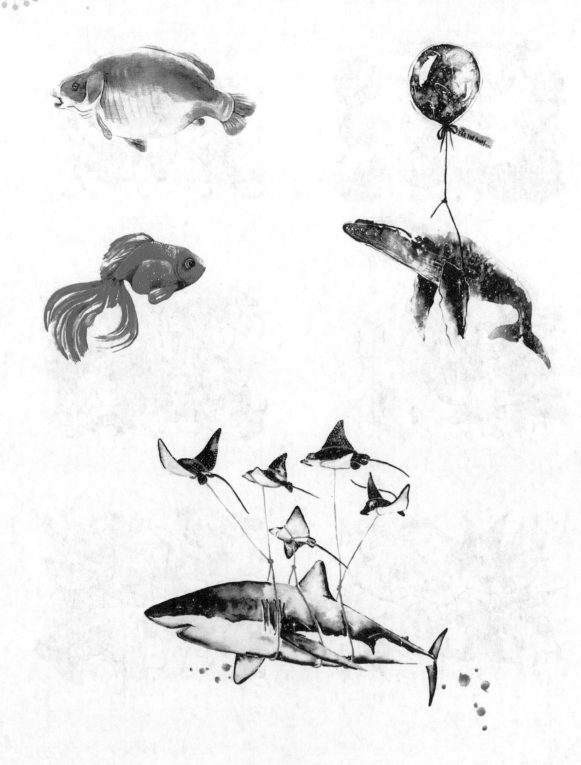

3.3 手绘插画设计的动物插画

动物作为插画形象的历史相当久远，在现实生活中，有不少动物成了人们的宠物，这些动物作为插画形象更受到公众的欢迎。在创作动物形象时，必须十分重视创造性，注重形象的拟人化手法，比如，动物与人类的差别之一，就是脸上不会出现笑容。但是插画形象可以通过拟人化手法赋予动物具有如人类一样的笑容，使动物形象具有人情味。应用人们生活中所熟知的、喜爱的动物更容易被人们所接受。

自然界的畜兽、禽鸟、鱼虫等动物和人一样，其结构和体态千变万化。手绘插画描绘动物形象，要抓住两个关键：一要了解各种动物各自的形体比例结构特点；二要通过"多观察，抓特点，找差异"去把握住各种动物的特点，找出描绘各种动物的规律。画好动物的各种动态，处理好动物头与躯干的关系。动物的头多数可用圆形表现，少数可用长方形与三角形表现。

3.3.1 手绘插画设计的水中动物插画

水中动物的形体结构比较简单。鱼体可分为头、身、尾三部分，一般鱼的身体侧扁，有鳞和鳍（背鳍、胸鳍、腹鳍），而每种鱼又有其各自的特点，像金鱼就呈现尾大、眼大、身躯圆短等突出特点。

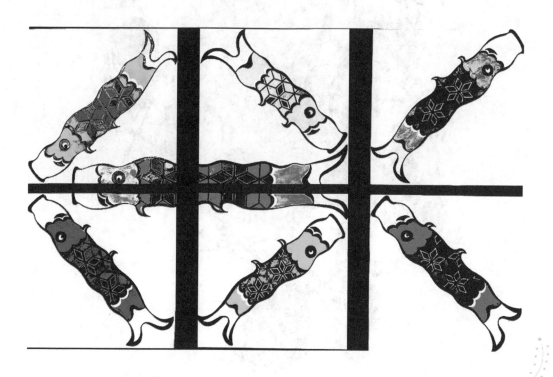

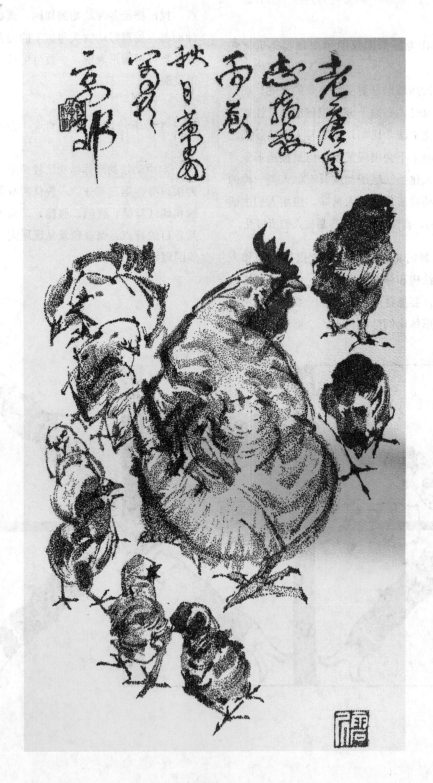

3.3.2 手绘插画设计的陆地动物插画

陆地动物大部分是四肢动物，由于生活环境及种类不同，逐渐形成了对不同环境的适应性和各自的形体特征。陆地动物的主要结构有头、颈、躯干、四肢和尾巴。躯干包括肩、腹、臀部。畜、兽的种类繁多，形体比例各有不同，形体差别很大。

了解陆地动物的动态造型，其一，抓住形体结构：头部、躯干（胸、腹、臀、脊柱）、四肢三大部分；其二，概括这几部分大体基本形，以分解组合方法用单线形式抓住动态和结构关系。

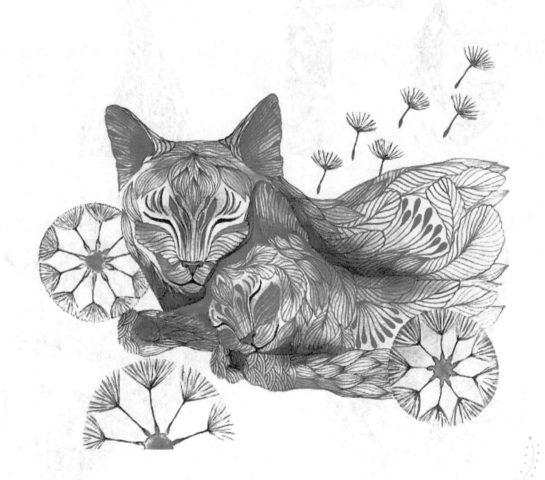

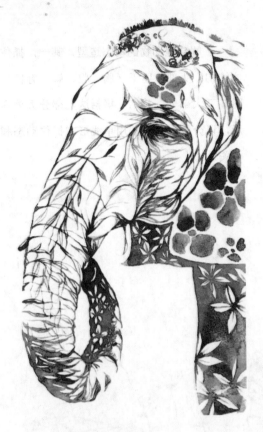
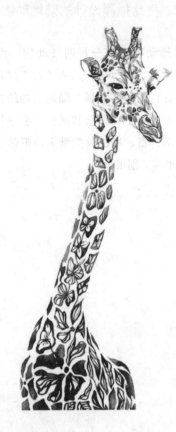

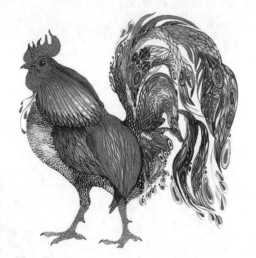

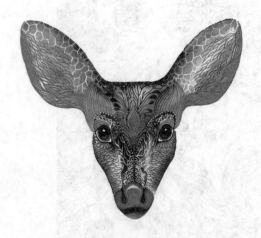

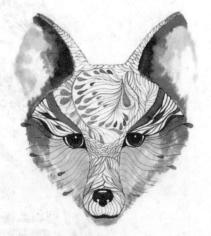

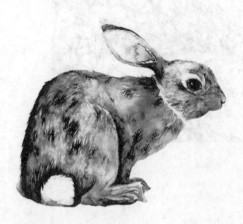

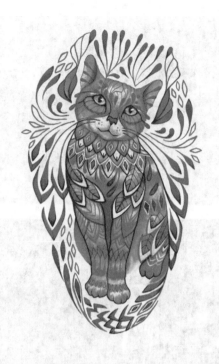

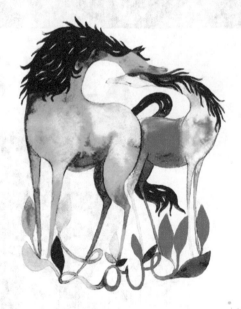

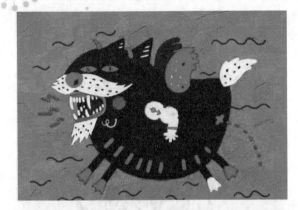

3.3.3　手绘插画设计的飞行动物插画

在自然界的飞行动物中，无论是体形庞大的如天鹅、鹤、鹰等，还是体形瘦小的如麻雀、柳莺等，都有一对能飞翔的翅膀，躯干和头都近似呈卵圆形，直立时身体呈前高后低的倾斜状。飞行动物的躯干包括背、腰、胸、腹。

飞行动物的翅膀生于背部的前方，腿足生于腹部的下方，尾巴生于躯干最后部。飞行动物的两对翅膀左右对称。昆虫中蝶、蜂、蜻蜓等的翅膀发达，特别是蝴蝶的翅膀，大且有各种花斑。除翅膀发达外，蜻蜓还有两个特点是头大，身躯细长。

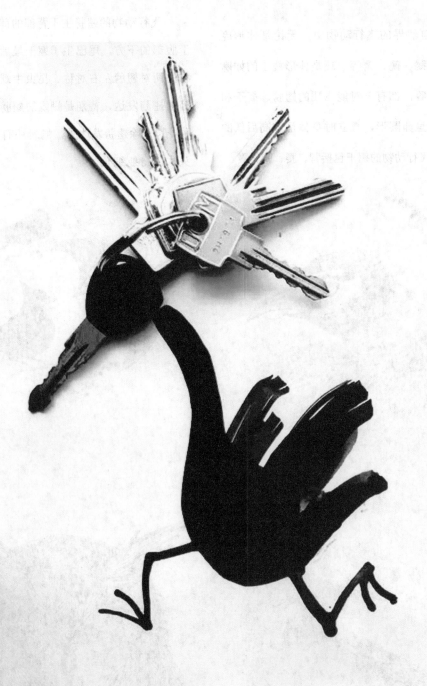

3.4　手绘插画设计的建筑物插画

手绘插画设计的建筑物绘制要注意以下几点：一是画面构图、色彩搭配、光影关系，以及远、中、近景的处理。二是是否突出画面的主题，也就是建筑主体的特点。是否把建筑物设计过程中的细小缺憾和不和谐的地方用艺术的处理方式遮盖或弱化掉。由于建筑物插画要表现的主要是建筑物的特点，故应将特点突出，将缺点弱化。三是以何种方式表现，表现的方式有偏意境（偏重于艺术表现，主要借鉴一些山水画法、西方画法等）、偏写实与夸张特效（如加强视觉冲击力的渐变景深效果）。表现的手法应更好地突出建筑物的特点，符合建筑物主体的文化内涵。例如，表现一条现代化的商业街，如果用山水画的艺术表现手法就不如用写实或夸张特效的表现手法有张力和表现力。

总的来说，判断一幅建筑物插画的好坏主要看表现的手法是否符合建筑的主题，构图是否符合建筑的形体趋向，环境颜色是否协调好建筑物主体颜色，近、中、远三景的处理是否将画面的层次表现出来。

当手绘一些简单的建筑时，通常以一个几何图形入手，再加以拓展。如画一栋楼房，可以先画一个矩形。这一步看似简单，却起着关键的作用，因为这一步将决定画面的整体构图，决定建筑物在画面中的位置，也决定画面中其他事物的大小。如果这个建筑物的屋顶与屋身有着明显的区别（如屋顶比屋身大或形状不同），就需要用两个图形来分别表示。画好之后，就可以画窗户、门之类的了，这些也可用矩形、圆形等图形来表现。当全部画完后，就可以对该建筑的特点、细节加以描绘了。

当画一些不规则的大型建筑时，也可以把这些建筑物切割成一块块的简单几何图形，再分别画出每个图形上的图案。如著名的巴黎圣母院，可以把它分割成八个矩形方块，这样在作图时可以先画一个大的矩形，分成九块再擦去中上边的一块就可以了。同时，如果仔细观察，大家会发现左上、右上两部分，左中、右中两部分及底下三部分几乎一样，在画的时候画完一个然后再照着画就行了。其实，很多看似复杂的建筑物都有这个特点，如塔的各层只不过是大小不同而已，中国古代宫殿基本都是左右对称的。只要在画的时候抓住这些特点，找出规律，再难画的建筑物也能抓住特点快速画出。

在画建筑物群组时注意不要选取太密集的房屋群，否则会使画出的画面繁乱，让画面有种要涨破的感觉。同时太密集的房屋群也不易于绘画。建筑物的间距也不要相同，最适合绘画的是有密有疏的房屋群。

画完建筑物主题后也可适当加一些装饰，可以在建筑物两旁加几棵树抑或是几只小鸟，为画面增添情趣。

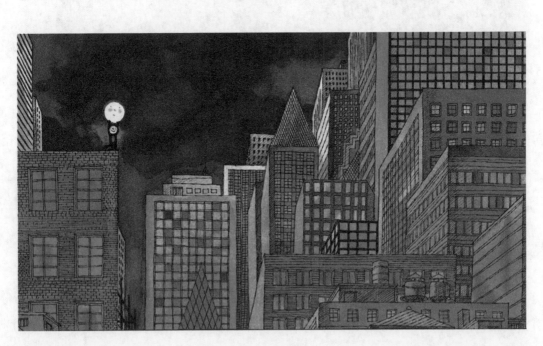

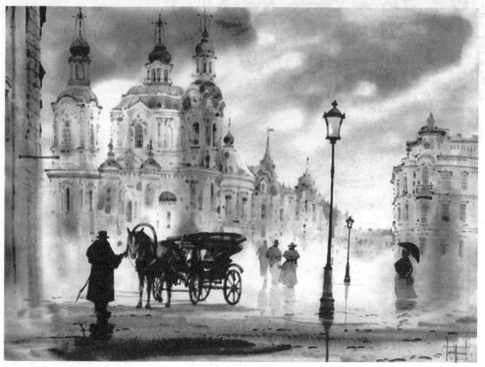

3.5　手绘插画设计的组合插画

在掌握单体表现技法的基础上，还需要进行组合表现技法的训练，它可以为今后的插画创作积累素材。人或一切事物表现出的模式，有广泛的研究价值与借鉴意味，体现为一种有意义的结构形式，这是格式塔心理学所要研究的要点。要画好组合插画需注意以下几点：首先，主题明确。手绘组合插画一般都有一个主题，想表现什么内容，视觉中心在哪里，落幅前应仔细观察，依据生活中的场景加以取舍、组织，与主体有关的可"移花接木"，无关的则舍弃，尽力使所画场景主题明确。其次，构图合理。构图是一幅画的骨架，在观察、构思组合插画时，先要有一个初步的构图安排，依据均衡的原则，确定主体物及主宾关系，寻求视觉心理的平衡。例如，若是两个单体组合，应以一个单体为主，突出主体，另一个单体作宾体照应，画成平起平坐或互不相干均不妥。若是三个单体以上的组合，主体应该有聚有散、左右呼应。最后，多样统一。大的构图位置确定好后，画时还需注意形体差异（动态、形象不一）、面积大小（所占位置）、疏密、远近、虚实等的变化与对比。例如，若是画人物众多的场景，更要注意透视变化，人与人、人与景的交叉安排，要有藏有露，使画面有深度空间感，避免一字排列，显得单调、呆板，

不合情理。

由于手绘插画创意的目的在于传达，不可避免地要选择在大众中具有普遍认知度的象征插画，在同一主题中就可能出现大量使用同样的形象元素作为表现对象。要使设计的作品具有与众不同的新颖性，一定要有出人意料的表现手法。其实同样的元素，想改变的角度是非常丰富的，关键在于设计者要大胆尝试，多做试验，探询最佳效果。这样才能使手绘插画表现多样性。

手绘插画需通过想象力来展现插画师的创意。想象在心理学上指的是在知觉材料的基础上，通过对记忆表象进行加工改造以创造新形象的心理过程。在手绘插画创意中，想象是在通过联想所获得的素材基础上进行加工，是以记忆中的表象为起点，借助经验，按照人的感觉和意图对素材进行重新加工塑造、建立一个新形象的过程。想象可以分为再造想象和创造想象。再造想象是根据语言描述或现有形状线索在头脑中构筑再现相应形象的过程，主要表现在接受信息者的接受过程中，如我们阅读小说时根据文中描述，在心目中构造主人公形象的过程。创造想象是在创作者的造型过程中，需要对元素进行深入的分析和改造，认知经验和现实形态只是一个参照。新形象追求的是从无到有的过程，拉开与现实的距离，以超越现实的形象陈述一定的观念和信息。

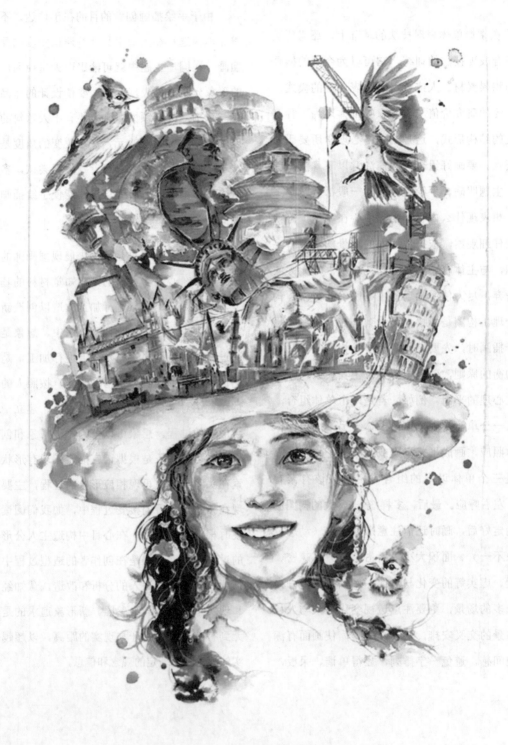

这种想象是指以单一元素为对象，根据一定目的对其进行重新构造的过程。在这个想象过程中也会借鉴其他元素的特征，但这种借鉴是融入到原形中去的，在产生的新形象中并不明确显示被借鉴元素的特征形态。手绘插画设计人物、植物、动物和建筑各元素组合在一起，想象可以从以下几个插画创意方法着手。

（1）打散重构。将原形分解，打散后按照一定目的以新的方式重新组装。这种重新组装可以改变原有顺序和结构，也可以对局部进行增殖或削减某些部分。

（2）多个形态的创新组合。在手绘插画创意中最常用的手法是将现实中相关或不相关的元素形态进行组合，以会意的方式将元素的象征意义交叉形成复合性的传达意念。这种组合不是简单的相加、罗列，而是以一定的手法整合为一个统一空间关系中的新元素，从视觉上看具有合理性，而从主观经验上看又是非现实存在的。这是一种创新的组合，组合的手法建立在对原型进行解构后发掘的可塑性研究上。将现实中两个以上无必然联系、相互独立的元素根据一定目的进行打散重组，形成一个既保留多个原形特征又在新的结构关系下成为一体的插画形象。这种造型方式的难点在于元素的选择要象征意义准确而联想新颖、组合结构自然合理。

（3）拼置同构是将两个以上的物形各取一部分拼合成一个新形象的插画构建方式。拼置的组合方式有两点需要注意：一是原形中保留下来的部分应是特征性的，保证原形能被受众判断识别出来；二是拼置连接的过渡部分要自然，组成的新形象具有视觉上的完整性和合理性。

（4）置换同构又称替代同构，指在保持原形的基本特征基础上，物体中的某一部分被其他物形素材所替代的一种单体插画构造形式，从而产生具有新意的形象。好的置换效果一般要求用于替代的物形与被替代的原形部分一般存在形态上的相似性而在意义上具有差异性。

（5）置换与拼置在表现上有些相似，一般而言，置换同构的单体插画从整体上看还是用以组合的原形中的一个，只是其中部分被改变了，而拼置并不在意产生的形象是否为大家所认知的某种事物形象，可能和组合前的原形存在较大差异。

（6）置入同构是将用于组合的元素中的一个轮廓作为外形框架，将其他物形填置在这个外形中，形成外轮廓形态与内部元素间的组合关系。

（7）肖形同构，所谓"肖"，是像、相似的意思，肖形同构是指以一种或多种物形的形态去模拟另一种物形的形态。

（8）显异同构是将一个原形进行开启，显示藏于其中的其他物形。显异同构中被开启的原形可以是现实中可开启的事物，也可以是不能割裂的事物，但通过图形想象中的分割裂变进行再创造，使它成为具有超现实的形态，与其他物形更具整合的可能性。

（9）异影同构是以影子作为想象的着眼点，以对影子的改变来表情达意。影子可以是投影，也可以是水面倒影或镜中影像等。异影同构可以将事物不同时间状态下的状态、事情的因果关系、事物的正反两面、现象与本质等不同元素巧妙地组合在一起。

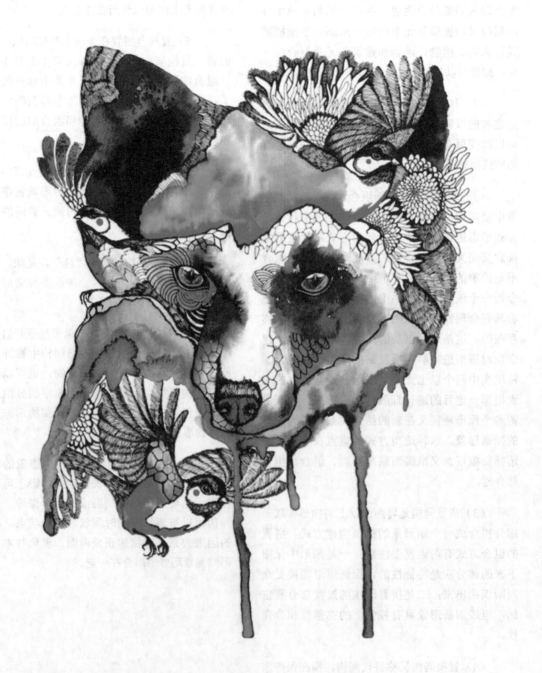

（10）共生同构是指几个物体通过共用一部分形态或轮廓线，相互借用、相互衬托，以独特的紧密关系组合成一个不可分割的整体。共生同构的插画形态整体感强，共生的紧密关系常常用来象征物体间互相依存的含义。

（11）延异插画又称异变或渐变，指一个形态经过一定过程逐渐演变成另一形态。这类手绘插画将两种形态元素分别完整呈现，借由中间的过渡步骤将二者组织在一起，也是形与

形的一种组合方式。在图形创意中，这种变化过程往往是非现实的，需要依赖设计者的视觉想象力去构建变化的步骤。延异插画可以分为两类：一类是形与形之间纯形态的演变，可以是相似形渐变，即起点与终点的物体无必然联系，但形态较为相似；也可以是两个有一定逻辑关系但形态相差较大的物体间渐变。另一类延异是某一物体自身的变化过程，这种过程展现的是对原物体的创造性想象的结果，完全摆脱现实中物体概念的束缚。

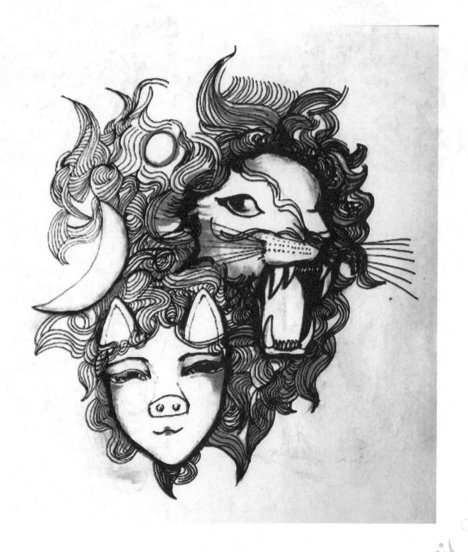

3.5.1　手绘插画设计以人物为主的组合插画

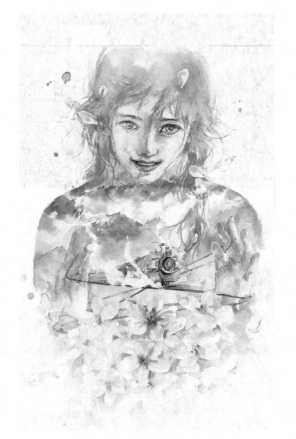
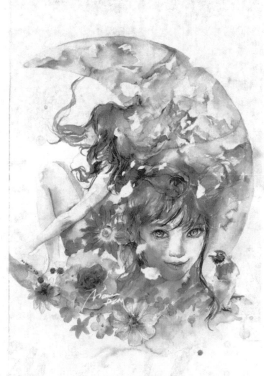
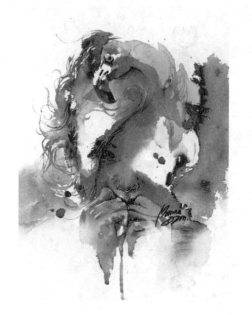
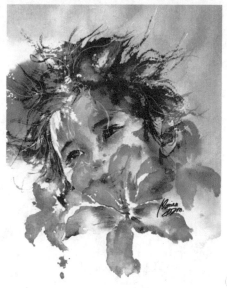

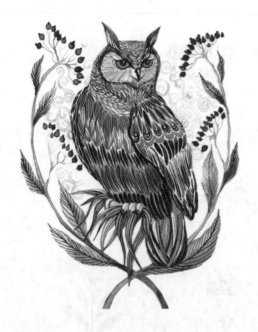

3.5.2 手绘插画设计以动物为主的组合插画

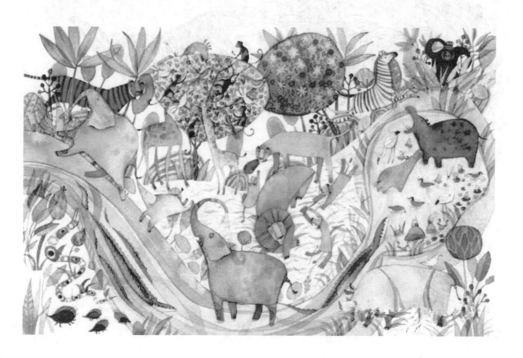

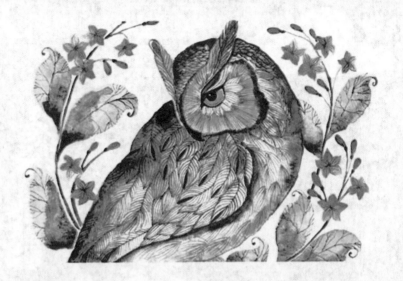

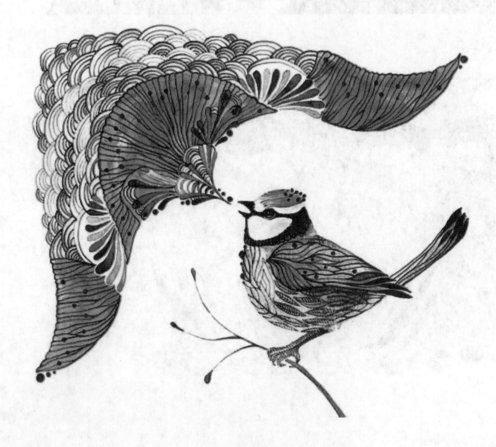

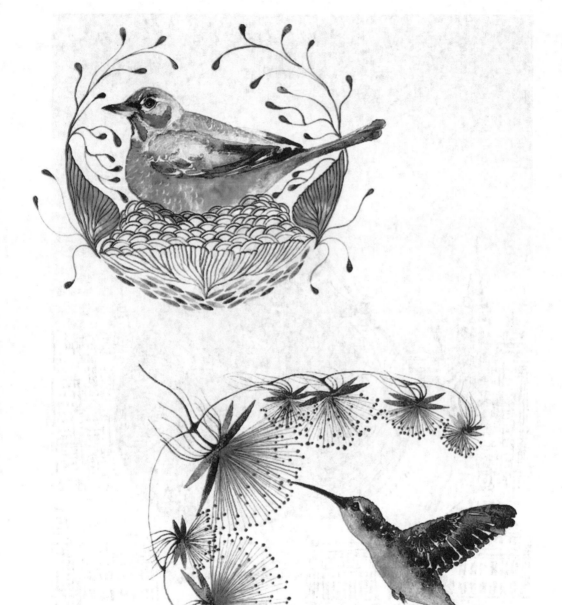

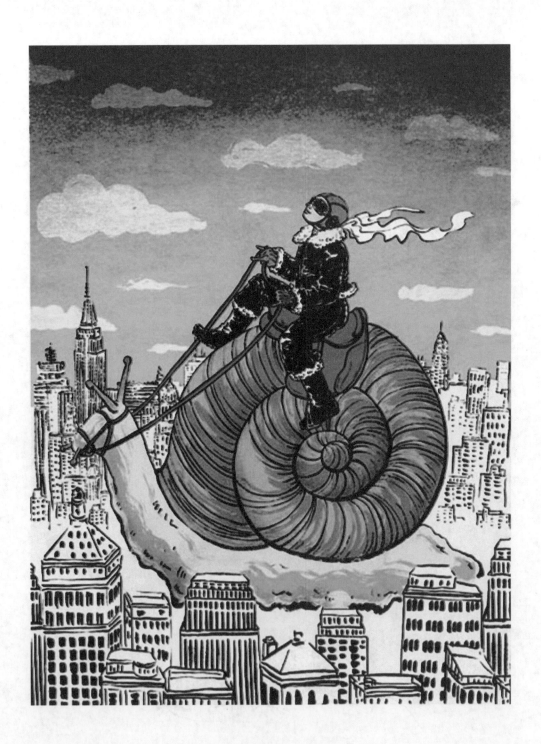

3.5.3 手绘插画设计以风景为主的组合插画

4 手绘插画中
实物与插画创意

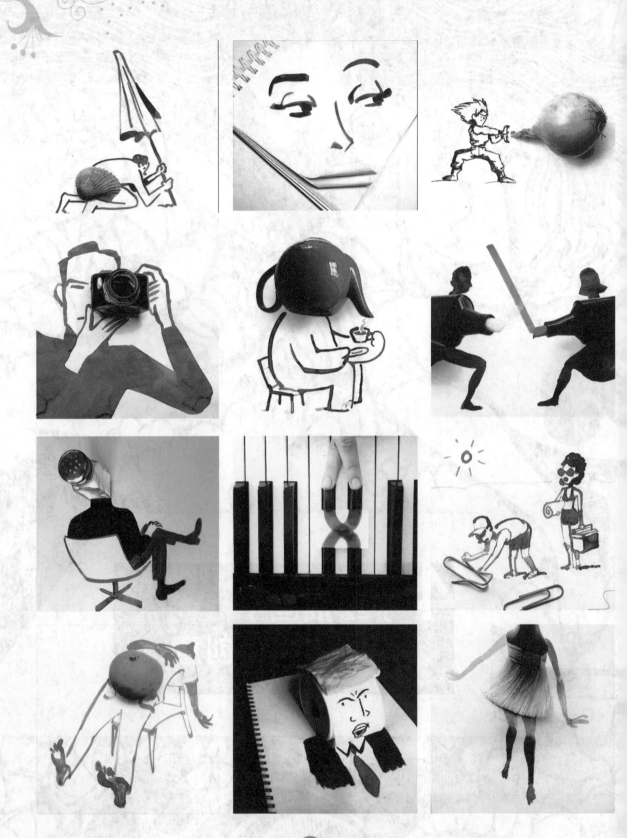

4.1　手绘插画实物与人物插画创意

　　留心观察，将会发现插画就蕴含在我们的日常生活里，生活中的小物件都可以进行插画创意。为了更好地学习插画，可以从发现插画做起。大家可以直接到生活中发现插画、感受插画，通过身边的小物件激发插画创意，并可以尝试将人物、动物、人体局部或其他物体结合插画进行创意，还可以将自己拍摄的照片进行插画再创意。

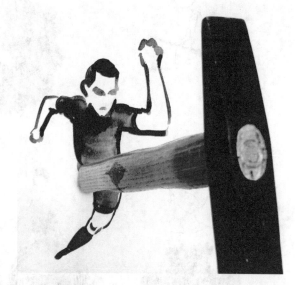

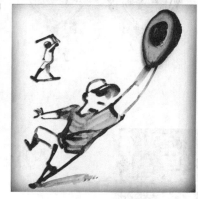

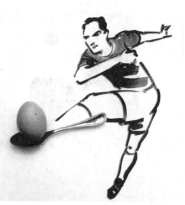

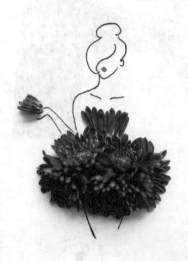

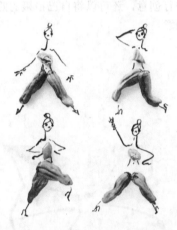

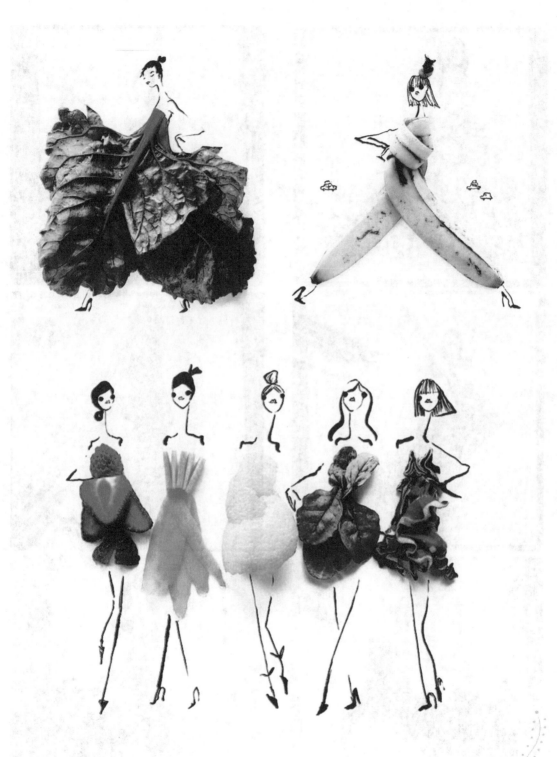

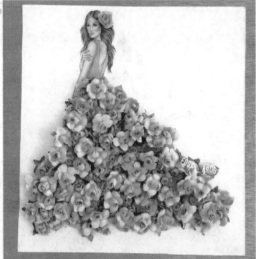
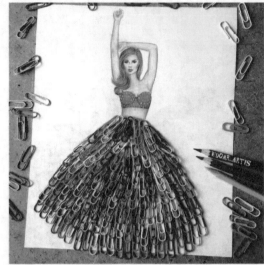
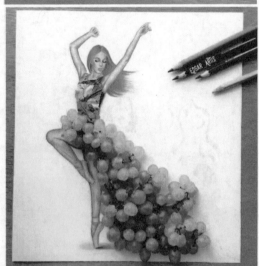

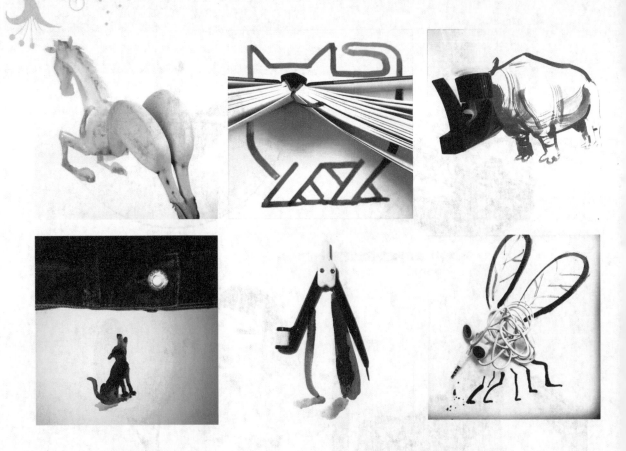

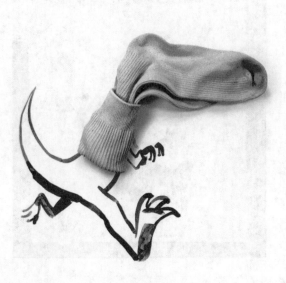

4.2　手绘插画实物与动物插画创意

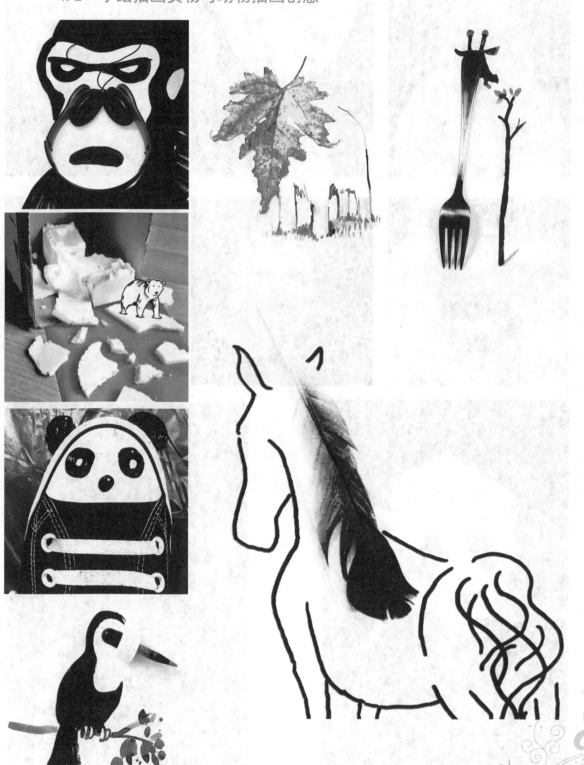

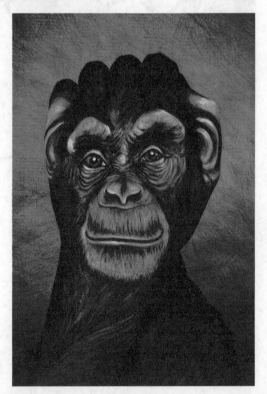

4.3 手绘插画实物与人体局部结合创意

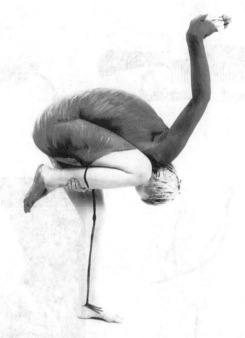

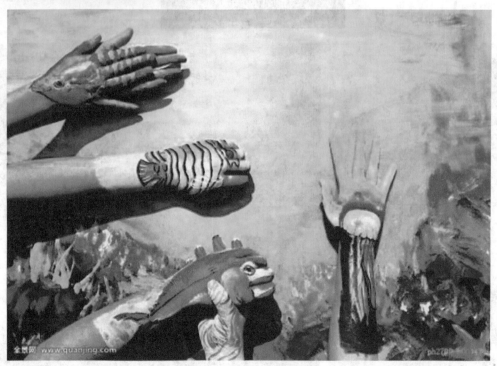

4.4 手绘插画实物与其他物体插画创意

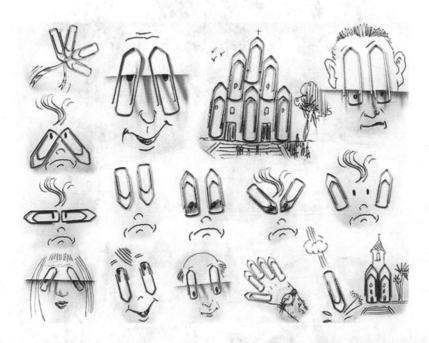

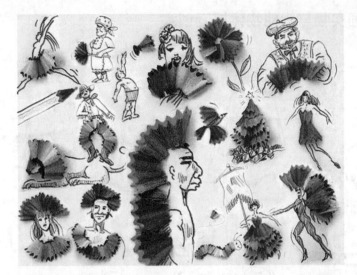

4.5　手绘插画实物照片创意

5 手绘插画工具
艺术表现技法

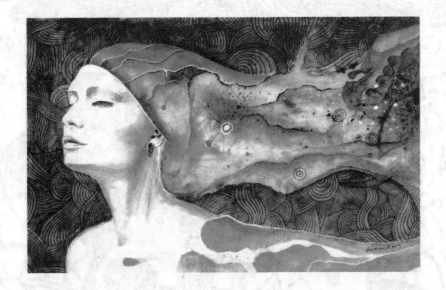

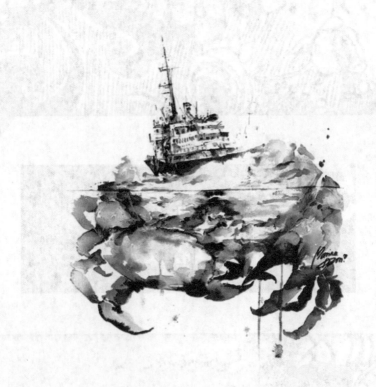

现代手绘插画的表现形式、手段、技法在不断地推陈出新。一方面，这是为了满足现代人审美多样化的需求，另一方面也为插画师拓宽了表现空间。手绘插画表现手法从最初的木刻版画，发展到今天的炭笔、钢笔、水墨、彩铅、蜡笔、水粉、水彩、油画、丙烯、色粉笔、马克笔等手法，呈现出多样性的发展趋势。

而手绘插画手段则根据不同的设计意图有不同的切入点、形象、颜色、质感、肌理，但空间关系却不写实。手绘插画多少带有作者的主观意识，它具有自由表现的个性，无论是幻想的、夸张的、幽默的、情绪的还是象征化的想法，都能自由表现处理。作为一名插画师，必须完成消化广告创意的主题，对事物有较深刻的理解，才能创作出优秀的插画作品。以前手绘插画是由画家兼任，随着设计领域的扩大，插画技巧日益专业化，如今插画工作早已由专门的插画师来担任。在手绘插画中，漫画卡通形式也很多见。漫画卡通插图可分为夸张性插图、讽刺性插图、幽默性插图及诙谐性插图四种。夸张性插图抓住被描述对象的某些特点加以夸大和强调，突出事物的本质特征，从而加强表现效果。讽刺性插图一般用以贬斥敌对的或落后的事物，它以含蓄的语气讥讽，以达到否定的宣传效果。幽默性插图则是通过影射、讽喻、双关等修辞手法，在善意的微笑中，揭露生活中不通情理之处，从而引人发笑，从笑中领悟到一些哲理。诙谐性插图则使广告画面富有情趣，使人在轻松情境之中接受广告信息，在愉悦环境之中感受新概念，且令人难以忘却。

5.1 手绘插画工具的黑白艺术表现技法

手绘插画工具的黑白艺术表现技法，是只用黑色（或白色）一种颜色作画，画面只呈现黑白效果的图画，即黑白插画。黑白插画有狭义和广义之分，狭义是指由黑白两色组成的画，如黑白装饰画或黑白版画等。广义是指单一颜色和空白，即由白色组成的画面（像中国传统的剪纸）或由红白、绿白、蓝白等构成的画面。

黑白插画是一个很大的概念，它泛指用黑白两色进行绘制的手绘作品。包括黑白插画、炭笔插画、钢笔插画、水墨插画等。这种插画是以黑、白对比为造型手段，画面主题以黑、白形体的巧妙组合来得以充分表现，具有高度概括的艺术插画特色。在人们的印象中，黑是实，白是虚；黑是一切，白则是空灵。黑与白如同有与无的相互浸润渗化，从而造就一个实中有虚，虚中有实，有无相生的大千世界。巧妙处理黑与白两个极端，把一切浓缩在黑、白巧妙组合的画面中，如同音乐与音响的旋律、节奏、配器等给人听觉上带来享受。要善于抓住形象的主要特征，删繁就简，画面上只要极其简练的形象，力求达到黑白对比强烈明快的艺术效果。灵活运用点、线、面的多种表现方式，使画面黑、白、灰的变化丰富，虚实层次错落有致，疏密空白安排得体，在形象上进行夸张、取舍、变形，并竭力使画面有情趣，有节奏，有韵律，具备较强的装饰性。

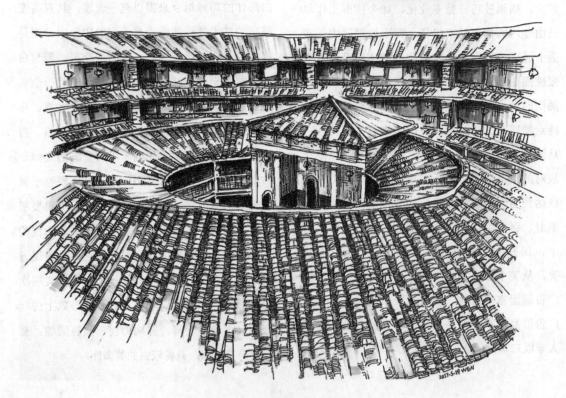

5.1.1　铅笔的艺术表现技法

铅笔的笔芯硬而脆，侧锋行笔时，根据运笔轻重，或者角度大小等因素可以画出各种各样的线条，有很丰富的表现力。铅笔的色调层次比较少，而画面黑白的对比较强烈。铅笔笔芯大多由柳树的细枝烧制而成，有粗、细、软、硬之区别，因画面效果不同而应用不同。画作开始时用笔芯较软的炭笔起稿，因其易擦掉，可反复修正，不伤画纸，修饰细部时再用较硬炭笔。炭笔作画可涂、可抹、可擦，亦可做线条或块面处理，能做出很丰富的调子变化。

在手绘插画时用铅笔绘制物体从最暗的部分开始，迅速全面铺开。一遍遍地叠加，不要一遍就画到最后深度。铅笔画线条要画得有弹性，不要盯着一个地方画，这样很容易越画越黑。从明暗交界线开始，但明暗交界的是面，千万不要抓着那条过渡的"线"画。以炭笔明暗为主的手绘插画，运用明暗调子作为表现手段的手绘插画，适宜于立体地表现光线照射下物象的形体结构，其优点是有强烈的明暗对比效果，可以表现非常微妙的空间关系，有较丰富的色调层次变化，有生动的直觉效果。

作为手绘插画来要求，它要描绘的明暗色调当然要比铅笔插画简洁得多。所以明暗的五个调子中，基本只需要其中的明面、暗面和灰面三个主要因素就够了。要注意明暗交界线，并适当减弱中间层次，在以明暗为主的手绘插画中，因为常常省去背景，有些地方仍离不开线的辅助，有些明面的轮廓线大都是用线来提示的。

以铅笔明暗为主的手绘插画，除了抓住物象的光影明暗这一因素外，还要注意到物象固有色这一因素。手绘插画设计师在绘制中，应该灵活地运用明暗调子关系和物象的固有色，不要僵死地去处理。

在以面为主的手绘插画中，是以运用黑白规律来经营画面的，黑白作为一种表现手段，常用的几种明暗表现方法形成独特的审美趣味，所以除了要了解明暗规律外，也有必要了解一些黑白配置的比例法则。明暗表现方法要注意以下4点。

（1）画面的黑与白要讲究对比，要注意黑白鲜明，忌灰暗。

（2）画面的黑与白要讲究呼应，要注意黑白交错，忌偏坠一方。

（3）画面的黑与白要讲究均衡，注意疏密相间，忌毫无联系。

（4）画面的黑与白要讲究韵律，注意起伏节奏，忌呆板。

以铅笔明暗为主的手绘插画有两种比较常用的明暗表现方法：一是用密集的线条排列，可以画得准确，而用涂擦块面表现，可以画得生动而鲜明；二是用密集的线条和块面相结合表现，能兼顾二者之长。

5.1.2　水性笔的艺术表现技法

以普通水性笔、特制的灌注笔或蘸取彩色水性笔也可以绘制插画。笔尖有粗、细、扁、圆等多种，不同的笔尖可以产生不同的效果。手绘水性笔插画是通过单色线条的变化和由线条的轻重疏密组成的灰白调子来表现物象的。其特点是用笔果断肯定，线条刚劲流畅，黑白对比强烈，画面效果细密紧凑，对所画事物既能做精细入微的刻画，也能进行高度的艺术概括，有着较强的造型能力，肖像、静物、风景等题材均可表现。西方有许多精于钢笔插画创作的设计师，在中国钢笔插画则属新画种，即将成为重要插画手段之一。

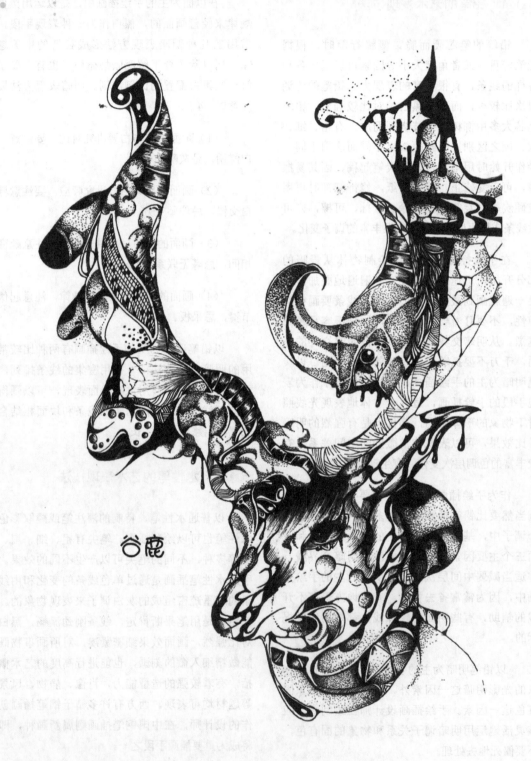

对于一个水性笔插画的爱好者和设计师来说，水性笔插画的基本技法是线和排线，是靠线条和线的排列与纸的白色形成黑白对比来构成色彩感觉的。现实生活虽五彩斑斓，却可以用黑白两色给予体现。其实，线条在客观世界中是不存在的，而运用线条和黑白规律却可以营造出一个令人十分着迷的艺术世界。实际上，线条也是有"色彩"的，因使用的作画工具笔尖粗细不同，压笔的轻重不同，运笔的缓急不同，就可以呈现出粗细、肥瘦、浓淡、畅滞等不同的色调来。只要掌握了线与黑白对比的规律、线与线的排列、画面调子、色彩和表面的效果、所需要表现对象的质感和表层效果及线的排列中的节奏和韵律等关系，那么在以后的实际创作中，就比较容易地把握住平面空间、错觉空间和体积（立体效果）的诸多要领了。

作为水性笔插画中最美的线条，是心灵的流露，是表现，是抒发，也同样是说明和记录。它具有高度的哲理性，在其中蕴藏着精神、潜像、韵律和节奏的美感，体现插画设计师的气质和修养。水性笔插画已经成为重要的插画造型手段之一。即使手绘铅笔插画造诣不错的人也可能会掌握不好水性笔插画，因为它对"眼到、心到、手到"的要求更高，越是初学者，手越容易颤抖，它不能用橡皮补救，所有线条必须一气呵成。

手绘水性笔插画强调线条的表现力，注重用"程序化"的技法描绘客观物象。因此，初学水性笔插画者大多从练习水性笔线条开始，要求达到熟练自如的程度，方可作设计或创作插画。以水性笔线条为主的手绘插画，由于线条是水性笔插画的最主要的表现手段，所以以线条为主的水性笔插画非常发达，风格各异，样式纷杂。由于工具不同，线条也各具特色：铅笔、炭笔的线可有虚实，深浅变化；毛笔的线可有粗细、浓淡变化；而钢笔的线最单纯，一般不可有虚实、粗细、深浅、浓淡变化。由于插画设计师追求不同，有的线刚健，有的线柔弱，有的线拙笨，有的线流畅。有的插画设计师的线条注重素描关系，以粗的、实的、重的、硬的线条表现物象的前面及突出的地方，以细的、虚的、轻的、软的线起稿后，减退或减弱其作用。有的插画设计师则只是用粗细较重均衡的线，不考虑细微的空间关系，用线的透视位置来决定形体前后。

以水性笔线条为主的手绘插画有时也并不完全排斥点和面，有些插画设计师常常喜欢用一些点来活跃画面，用一些面（色调）来辅助形体。

以水性笔线条为主的手绘插画要注意以下原则：一是用线要连贯、整齐，忌断、碎；二是用线要中肯、朴实，忌浮、滑；三是用线要活泼、松灵，忌死、忌板；四是用线要有力度、结实，忌轻飘、柔弱；五是用线要有变化，刚柔相济，虚实相间；六是用线要有节奏，起伏跌宕。

当然，以水性笔线条为主的手绘插画不可能将诸多原则都顾到，往往容易顾此失彼，若追求结实就易呆板，若追求活泼又易飘浮，这都是正常的。想要学好插画，需要多年的练习，方可达到技艺精湛的地步。

有一种手绘插画，是在线的基础上施以简单的明暗块面，以便使形体表现得更为充分，也就是线条和明暗结合的水性笔插画，简称线面结合的钢笔手绘插画。这种插画是综合两种方法的优点，又弥补二者不足而采用的一种手法，故也是一般手绘插画常用的方法。这种画法的优点是比单用线条或明暗绘制更为自由、随意、有变化，适应范围广。水性笔画的线比块面造型具有更大的自由度和灵活性，它抓大形迅速、明确，而明暗块面又给予补充，赋予画面力量和生气。所以色调和线条的相互融合，此起彼伏地像弦乐二重奏那样默契、和谐，融为一体。

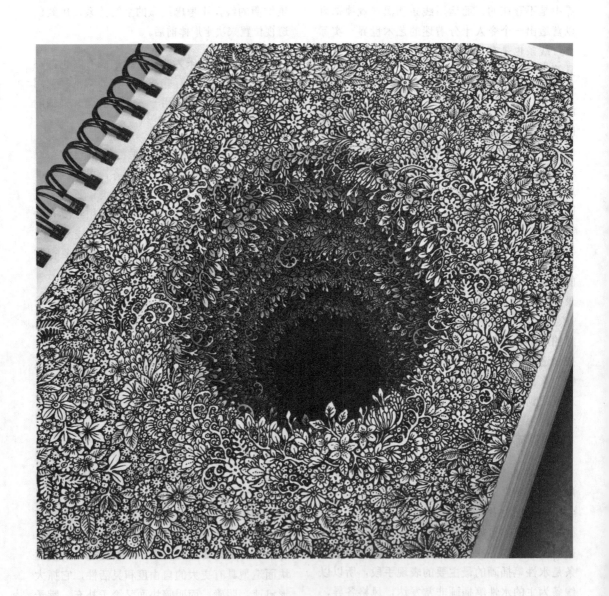

例如，遇到对象有大块明暗色调时，用明暗方法处理，结构、形体的明显之处，则又用线条刻画，有线有面，这种方法画人、画景都很适宜。当画一个人时，头部至全身所有的轮廓、衣纹都用各种不同的线条画出，面部明暗交界处及人体各关节部位，又可以用明暗法加以绘制。当一张画面上有景有人时，也可采用线面结合的方法。后面景物深的地方，几乎全用明暗法以块面画出，但前面的人物则又以线条表现，以大块的面来衬托出前面的人。景和人的姿态都很突出（还可以人体用明暗、服饰用线条来表现）。

水性笔插画在绘制时要注意以下几点。

（1）用线面结合的方法，要应用得自然，防止线面分家，如先画轮廓，最后不加分析地硬加些明暗，显得极为生硬。

（2）可适当减弱物体由光线照射而引起的明暗变化，适当强调物体本身的组织结构关系，要有重点。

（3）用线条画轮廓，用块面表现结构，注意概括块面明暗，抓住要点施加明暗，切忌不加分析地照抄明暗。

（4）注意物象本身的色调对比，有轻有重，有虚有实，切忌平均，画哪儿哪里就实，没有重点。

（5）明暗块面和线条的分布，既有变化又

有统一，具有装饰审美趣味。抽象绘画非常讲究这一点，水性笔插画也可以从中汲取营养。

水性笔插画绘画工具简单，容易携带，绘制方便，笔调清劲，轮廓分明，具有刚劲天骄的气质，可以随时练习、写生、记录，甚至在等公交车时也可以勾画设计，有其他画种无法与之媲美的表达特点，这也是水性笔插画被广告界广泛采用的原因之一。同时，水性笔徒手绘画和速写能力是衡量一个插画设计人员水平高低的重要标准之一。手绘插画对训练设计师的观察能力，提高审美修养，保持创作激情和迅速、准确地表达构思是十分有益的。水性笔手绘插画能力是一名成功的插画设计师必须掌握的基本功之一。随着科学技术的发展，计算机虽然延伸了人脑和手的功能，但我们相信，在今后十几年甚至几十年中，计算机不可能完全代替手工研究设计，尤其不能代替学习过程中通过徒手作业训练的思维。

了解水性笔插画的特殊性质，充分认识它与其他画种的不同处理手法，以及研究它随之而来的在造型基本功方面的特殊要求，是掌握水性笔插画造型方法的重点。为此，要作大量的练习，使眼、手、工具在脑的指挥下，每一笔都充满着感情的流露，手中的笔成为身心的一部分，笔尖成为手指的延伸，灵敏而精确。只要坚持不懈，持之以恒，每个人都能成为水性笔插画的高手。

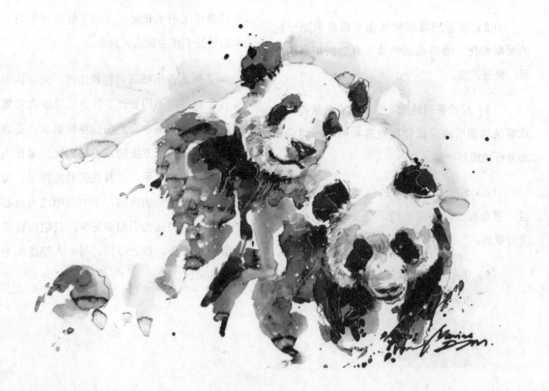

5.1.3　水墨的艺术表现技法

水墨插画是中国特色较强的一种手绘艺术形式，借助具有本民族特色的绘画工具和材料（毛笔、宣纸和墨），表现具有意象和意境的插画。其特征主要有两个方面，一是从工具材料上来说，水墨插画具有水乳交融、酣畅淋漓的艺术效果。具体地说就是将水、墨和宣纸的属性特征完美地体现出来，如水墨相调，出现干湿浓淡的层次；再由水墨和宣纸相融，产生阴湿渗透的特殊效果。二是水墨插画表现特征，由于水墨和宣纸的交融渗透，善于表现似像非像的物象特征，即意象。

水墨的艺术表现是手绘插画中的一种形式，更多时候，水墨插画被视为中国传统绘画。水墨插画，有水有墨，呈现黑、白色。这种插画以中国特制的烟墨为主要原料，加以清水的多少引为焦墨、浓墨、重墨、淡墨、清墨等五色，画出不同浓淡（黑、白、灰）层次而形成水墨为主的一种手绘插画形式。这种绘画别有一番韵味，称为"墨韵"。

墨是寒色，由五种墨色构成的画面应该有寒感，它的调子应该是灰暗的。但好的水墨插画会使人有温感而不会感觉它的调子灰暗，这就是好插画善于利用白地（空白）来与黑的寒色相对比、相调和，因而使人有介于寒热之间的温感。而且，好的烟墨并不是暗墨。

传统水墨插画创作的造型特点，是讲究留白，讲究意境，不能满纸都画满，要有一些地方空出来，给观者以想象的空间，风景插画尤甚。而绘制人物更是着重神韵，也许解剖比例略有偏差，造型结构稍欠严谨，但其中韵味十足，给人一种精神上的一致性。用墨要整体，一般地讲，"浓破淡"较融合，而"淡破浓"由于生宣纸有先入为主的特性，尤其是浓墨八成干时再用淡墨或清水去破，这样，先画的就

比较清晰。熟悉了这种方法之后，可以有意识地利用其效果。画一幅画要有整体插画设计，墨色要注意黑、白、灰的安排。黑，就是浓墨，灰是淡墨，白是白纸，是空间。物象中的留白和白纸空间要呼应好。还有一点切不可忘记，线的疏密变化也会造成灰的效果，线面搭配要合理。尤其当画面人物众多时，更不要在局部过多地找小变化，要在一组一组中找大的对比。

下面讲述手绘水墨插画中积墨的艺术表现技法。积墨为了使画面厚重，一次用墨不够分量，可反复加强。积墨在积什么，这是很重要的。在结构手绘插画中，光影手绘插画浓缩于粗线之中，这种浓缩的光影，是积墨最好的方法，但不可一律乱加，尤其结构凸起的地方不能积墨。画一个单人时，尽量少用积墨，必要时，应积在前后物体形成空间的地方。画面人物众多时，墨应该积在人与人形成的空隙中，大面积的积墨要有形状，或方形，或三角形，不可太规则。积墨时，不可太平均，画面上要保持几块第一遍水墨原始痕迹，或者说是在凹进去的地方积墨方显厚重。只有通过反复实践，才能掌握好这一技法的应用。

接下来讲解手绘水墨插画中淡墨的艺术表现技法。淡墨以透明、干净为主，要保持笔与笔之间形成的水印。淡墨要与浓墨呼应、对比、相互依托，同时保持它自身特色。淡墨是墨韵的主要成分，水太少画面会干燥，水太多又会烂掉，要做到淡墨润而不烂，同时还要和空白、白纸、浓墨相对接、相呼应，方可形成黑、白、灰和谐的整体。有时单独用淡墨营造阴雨、雾气、冰雪的气氛，更能发挥它的特长，妙不可言。淡墨需注意不要混进红色，尤其脏水不能作为淡墨用水。在淡墨上积墨，只能一遍比一遍更重才好，否则淡墨上置淡墨或置上淡颜色都会破坏它的性能，易发闷、显脏，失去透明感。

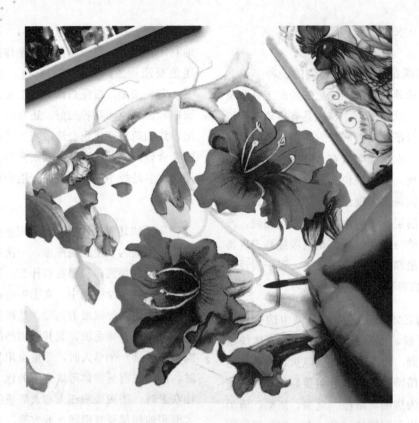

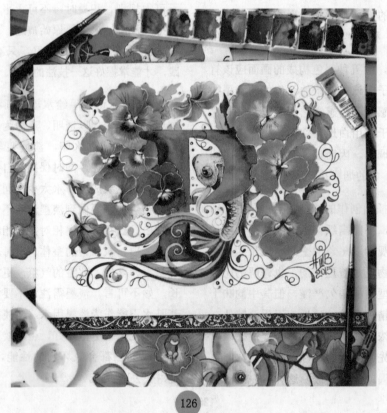

5.2 手绘插画工具的彩色艺术表现技法

手绘插画表现的艺术手法、形式和风格在审美范畴中是构成意境美的基本元素，其活力是烘托画面意境效果的决定因素，是设计师艺术感性地提升环境设计的美学价值基础。意境就是手绘表现所达到的环境美的艺术境界和高尚情调。对艺术境界的感受不能孤立于环境设计之外来认识，应明确，表现形式的本质目的是提升设计的艺术价值，单纯地为表现而失去设计的本质目的和方向的手法和形式将会本末倒置，失去设计表现的意义。在形式美的统一中合理地组织笔法技巧，克服笔法间的散漫无章而失之气韵，达到笔法丰富而生动、形态严谨而传神；构图平衡而不刻板，透视准确而不变形；布局新奇而有章法，使环境的整体形象按艺术构思的意愿发展和建立，表现效果才能达到美的和谐。手绘表现技法自由任意的性格、纯然质朴的品质、凝练艺术的手法，可感染和触动人的审美意识去感受艺术的神韵而进入美的意境，如同心灵感受天籁悠远而神奇的述说一样美妙，这就是手绘表现的价值和魅力所在。

在插画设计与表现实践中，美是插画设计师追求永恒而高尚的目标，对这一目标的追求是个艰难而痛苦的探索历程，在对美的探索、发现和创造过程中，美可以上升至纯粹的精神境界。精湛的表现技能成熟于不断的积累和思学磨练之中，在深邃的艺术之海中探索和追求，是对手绘插画设计师的韧性、气质、品格的培养过程。就手绘的表现而言，"约束中的自由"是手绘表现对技法的认知和表现思想在实践中逐渐归于成熟的表现，表现美是心灵感悟的成熟、是表现的自由。用艺术手法将精神和生命注入环境形象是表现的艺术目标，在此过程中设计师去揭示艺术真谛和美的情趣时，情感获得的就不仅是环境的表象形式，而是设计艺术的灿烂和珍贵价值。

5.2.1 彩色铅笔的艺术表现技法

彩色铅笔是表现手绘插画中常用的工具之一，它有使用简单方便、色彩稳定、容易控制等优点，常常用来画设计草图的彩色示意插画和一些初步的设计插画方案。彩色铅笔的不足之处是色彩不够紧密，不易画得比较浓重且不易大面积涂色，当然，运用得当，会有别样的韵味。

在绘画的过程中会遇到如何选择彩色铅笔的问题，一般来说，以含蜡较少，质地细腻的彩色铅笔为上品，含蜡多的彩色铅笔不易画出鲜丽的色彩，容易"打滑"，而且不能画出丰富的层次，除非为了追求特殊效果才可以予以考虑。

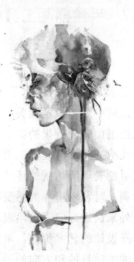
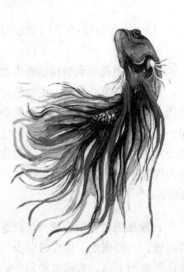
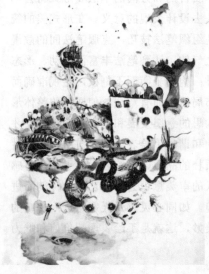
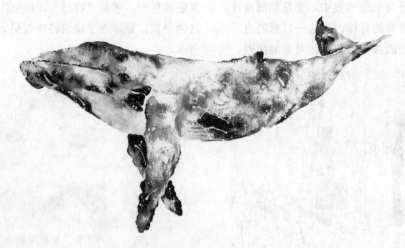

另外，水溶性的彩色铅笔也是一种很容易控制的色彩表现工具，可以结合水的渲染画出一些特殊效果。彩铅绘画的纸张不易选择光滑的纸张，一般选择铅画纸、水彩纸等不光滑且有一些表面纹理的纸张作画比较好。不同的纸张变化可创造出不同的艺术效果，在实际的操作中积累经验，这样就可以做到随心所欲，得心应手了。彩色铅笔之所以备受插画设计师的喜爱，主要由于彩色铅笔具有方便、简单、易掌握的特点。它运用范围广，效果好，是目前较为流行的快速表现技法之一，尤其在快速表现中，用简单的几种颜色和轻松、洒脱的线条即可说明手绘插画设计中的用色和氛围。同时，由于彩色铅笔的色彩种类较多，可表现多种颜色和线条，能增强画面的层次和空间。用彩色铅笔在表现一些特殊肌理，如树纹、光影、倒影和石材肌理时，均有独特的效果。

在应用彩色铅笔绘制插画时一般应掌握以下几点。

（1）在绘制插画时，可根据实际情况，改变彩色铅笔的力度以便使其色彩明度和纯度发生变化，带出一些渐变的效果，以形成多层次的表现效果。

（2）由于彩色铅笔具可覆盖性，所以在控制色调时，可用单色（冷色调一般用蓝颜色，暖色调一般用黄颜色）先笼统地罩染一遍，再逐层上色后细致刻画。

（3）选用纸张不同也会影响画面的风格，在较粗糙的纸张上用彩色铅笔会有一种粗犷豪爽的感觉，而用细滑的纸张则会产生一种细腻柔和之美。

5.2.2 水彩的艺术表现技法

水彩渲染是手绘插画设计表现中较为普遍的手段。水彩表现要求底稿图形准确、清晰，忌用橡皮擦伤纸面，而且十分讲究纸和笔上含水量的多少，即画面色彩的浓淡、空间的虚实、笔触的趣味都有赖于对水分的把握。

水彩插画上色程序一般是由浅到深、由远及近，亮部与高光要预先留出。大面积的空间界面涂色时颜色调配宜多不宜少，色相总趋势要基本准确，反差过大的颜色多次重复容易变脏。

手绘插画中水彩渲染常用退晕、叠加与平涂三种技法。

（1）退晕法。先将图板倾斜，首笔平涂后趁湿在下方用水或加色使之逐渐变浅或变深，形成渐弱或渐强的效果。

（2）叠加法。图板平置，将需染色的部位按明暗光景分界，用同一浓淡的颜色平涂，留浅部画深处，干透再画，逐层叠加，可取得同一色彩不同层面变化的效果。

（3）平涂法。图板略有斜度，大面积水平运笔，小面积可垂直运笔，趁湿衔接笔触，可取得均匀整洁的效果。

水彩插画技巧中的沉淀、水渍等效果对质感的表现也是可取的。目前手绘插画中钢笔淡彩的效果图较为普遍，它是将水彩技法与钢笔技法相结合，发挥各自优点，具简捷、明快、生动的艺术效果。

5.2.3 水粉的艺术表现技法

水粉插画以其色彩明快、艳丽、饱和、浑厚、作图便捷和表现充分等优点而著称，是效果图表现技法中运用最为普遍的一种。

水粉表现技法大致分干、湿（或厚、薄）两种画法，实用中两种技法也经常综合使用。

湿画法。湿的概念一是指画纸上有水分，二是指所用画笔调混颜料时含水较多，适宜于大面积铺刷画面的底色和快速表现，对空间界面的明暗过渡和曲面形体微妙转折的表现极为有效。湿画法在绘制插画时采用类似水彩画的某些技法。如画面中较亮部分的留白及颜色之间的衔接、浸润等。

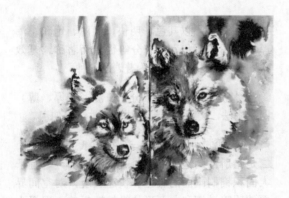

干画法。这种方法并非不用水，只是所用水分较少、颜色较厚而已。干画法的画面色泽饱和、明快，笔触强烈、肯定，形象描绘具体、深入，更富于绘画特征。但若处理不当，笔触过于凌乱，也会破坏画面的空间感和整体感。无论薄画、厚画，水粉颜色和深浅都存在干湿变化较大的现象，对此须在长期实践中积累经验。一般情况下，深和鲜的水粉颜色干透后会感觉浅和灰一些。在进行局部修改画面调整时，可用清水将局部四周润湿，再作比较调整。水粉表现与水彩表现一样，都须将画纸裱在绘制板上，铅笔轮廓线可稍深一些。用大号底纹笔刷出画面的基本色调，这种基调可平涂也可上下退晕，体现光色的变化。

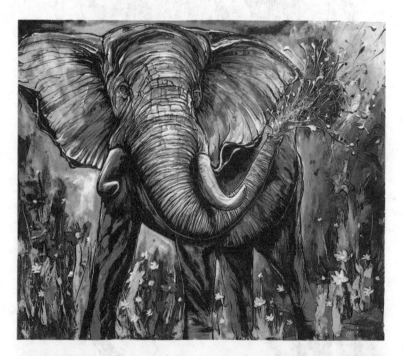

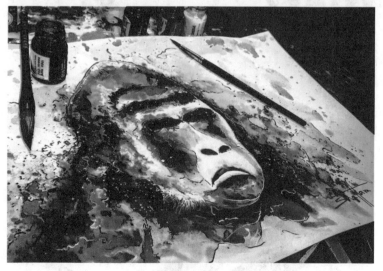

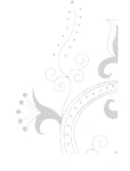

5.2.4 其他色彩的艺术表现技法

近年来，马克笔以其色彩丰富、着色简便、风格豪放和成图迅速的优点，受到插画设计师的普遍喜爱。马克笔笔头分扁头和圆头两种，扁头正面与侧面上色宽窄不一，运笔时可发挥其形状特征，构成自己特有的风格。

马克笔上色后不易修改。故一般应先浅后深，浅色系列透明度较高，宜与黑色的钢笔画或其他线描插画配合上色，作为快速表现，也无须用色将画面铺满。有重点地进行局部上色，画面会显得更轻快、生动。马克笔的运笔排线与勾勒笔画一样，也分徒手与工具两类，应根据不同场景与物体形态、质地及表现风格选用。

水性马克笔修改时可用毛笔蘸水洗淡，油性马克笔则可用笔或棉球头蘸甲苯洗去或洗淡。马克笔笔法、趣味令人喜爱，但其价格昂贵。作为一种练习或一种效果的追求，在绘画时可利用油画笔和水粉笔蘸上水彩颜料，画在稍有吸水性的白卡纸上，也能获得马克笔的某些趣味。在绘画时可利用靠尺运笔，并注意保持运笔方向的一致性。油画笔的笔毛方整，但蓄水量小，水粉笔蓄水量稍大但笔毛较软，可将笔尖压平，用锋利剪刀剪去尖梢的细毛，其效果更佳。

1.马克笔的表现形式

（1）在针管黑线稿的基础上，直接用马克笔上色。由于马克笔绘出的色彩不便于修改，着色过程中需要注意着色的规律，一般是先画浅色，后画深色。

（2）与其他工具相结合。如马克笔与彩色铅笔结合，与水彩、水粉结合都是行之有效的表现手段。

2.绘制马克笔插画的表现方法

（1）先用冷灰色或暖灰色的马克笔将图中基本的明暗调子画出来。

（2）在运笔过程中，用笔的遍数不宜过多。在第一遍颜色干透后，再进行第二遍上色，而且要准确、快速。否则色彩会渗出而形成混浊之状，没有了马克笔透明和干净的特点。

（3）用马克笔绘制时，笔触大多以排线为主，所以有规律地组织线条的方向和疏密，有利于形成统一的画面风格。可运用排笔、点笔、跳笔、晕化、留白等技法，需灵活使用。

（4）马克笔不具有较强的覆盖性，淡色无法覆盖深色。所以，在给插画上色的过程中，应该先上浅色而后覆盖较深重的颜色。要注意色彩之间的和谐，忌用过于鲜亮的颜色，应以中性色调为宜。

（5）单纯地运用马克笔，难免会留下不足。所以，应与彩铅、水彩等工具结合使用。有时用酒精作再次调和，画面上会出现神奇的效果。

一定要有画笔才能绘制插画吗？当然不是，在享受咖啡之余，可利用咖啡来作画；冰淇淋融化后没准也是插画的染料来源；手边的棉签或亮片也可以让插画有不一样的画面感。

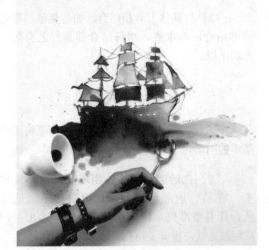

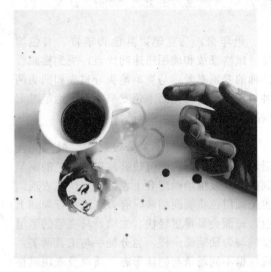

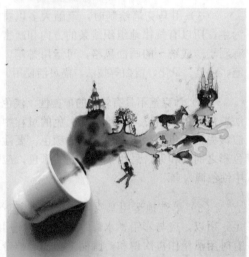

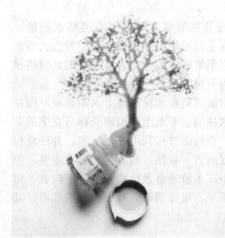

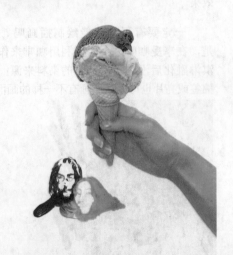

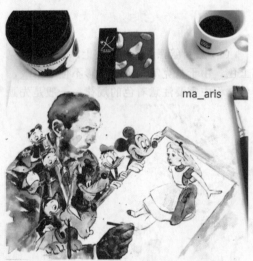

ma_aris

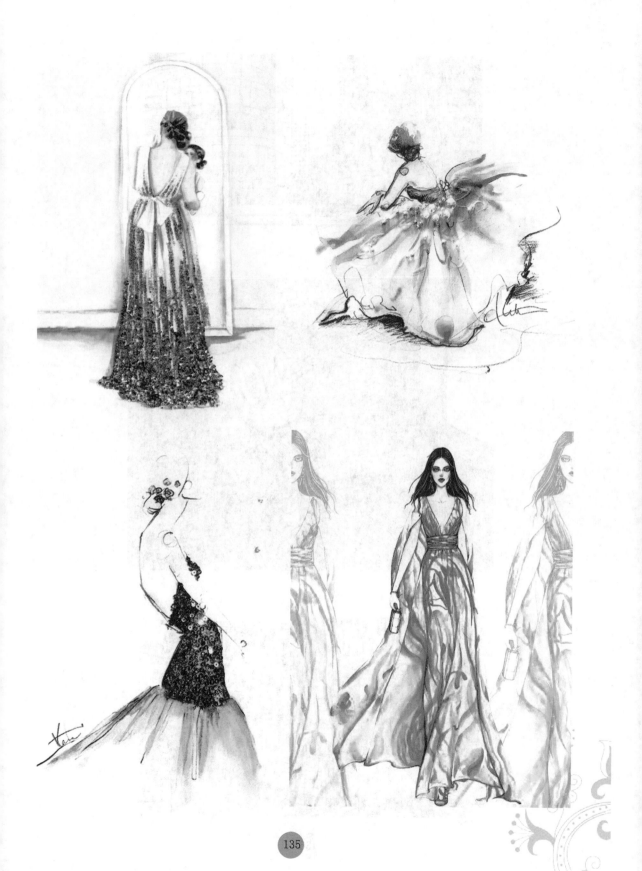

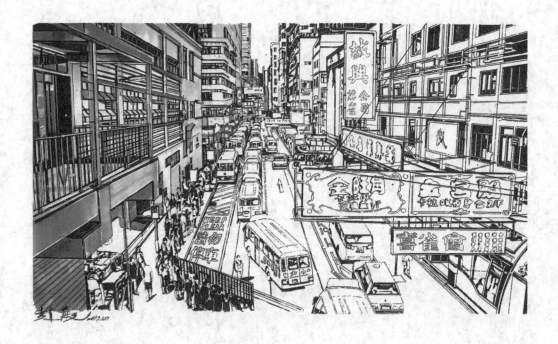

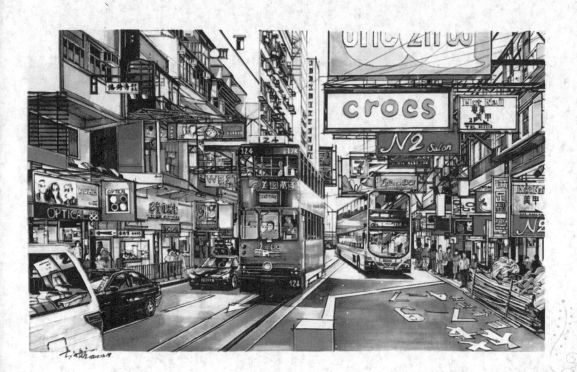

6 手绘插画
创意表现

6.1 卓越的创意是手绘插画的 生命力

创意在现代插画中起着灵魂作用。广告大师洛浚·吕费司说："创意就是独一无二的销售主张。"李奥·贝纳说："寻找创意就是寻找产品本身的戏剧性。"在激烈的商战之中推销商品，要吸引消费者的注意力，同时使他们欣然

接受手绘插画所传达的信息。具有卓越创意的作品往往具有新奇、独特的特点。创意使手绘插画表现出设计师独特的主张、视角、阐释、艺术手法，使手绘插画具有吸引力，使观众产生兴趣，从而达到传递信息的最终目的。

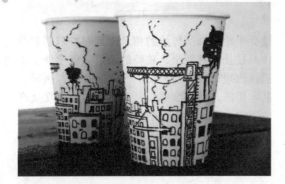

6.2 手绘插画创意能力的培养

手绘插画的创意能力需要有意识地培养训练,以使插画设计师具备卓越的感知力、想象力、表现力。而行之有效的培训步骤与方法如下。第一,要建立立体的知识结构,尽可能做到博学。第二,要有敏锐的感知能力。第三,需要良好的记忆力。第四,需要积极思考的能力。第五,要善于想象和联想。第六,需要具备良好的表现力。

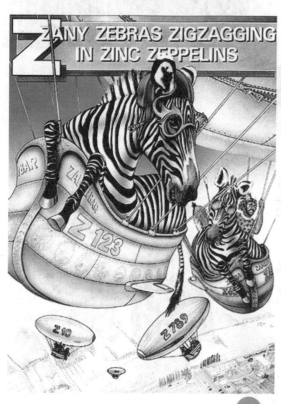

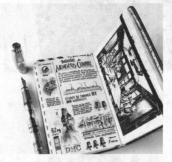

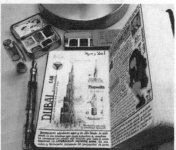

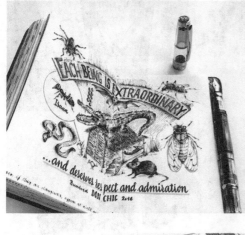

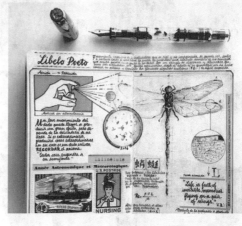

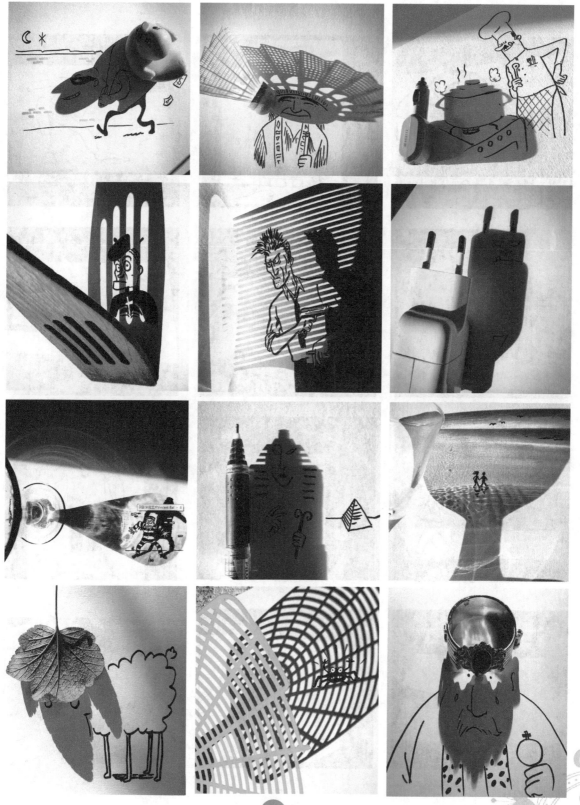

6.3 手绘插画的视觉表达

手绘插画的视觉表达，是艺术形式的问题。就现代手绘插画来讲，内容是既定的，关键是形式。现代手绘插画一般采用以下手法来表现。

（1）直接展示。一般是将内容直接表现出来，不加任何掩饰。这种手法具有真实、可信、直观的特点。这一方法充分利用摄影或绘画的写实表现能力，细致刻画和着力渲染产品的形态、色彩、质地，在商品包装、产品介绍当中最常采用这种手法。

（2）矛盾对立。对比是一种趋向于对立冲突的表现手法。它把作品中所描述的事物的性质和特点放在鲜明的对照和直接对比中来表现。

（3）合理夸张。夸张是借助想象，以现实生活为依据，对被描绘的对象的某种特质进行夸大处理，加深扩大这些特质的艺术手法。

（4）引发联想。手绘插画设计师用联想创造形象、传播信息；观众用联想理解、了解形象，接受信息。手绘插画设计师凭借想象力，利用事物之间的相似点，通过独特的表现手法，创造第二自然，揭示美的真谛。联想的规律可分为四类。

一是接近律，利用事物在时间或空间上的接近关系，由一事物联想到另一事物。

二是相似律，利用事物在现象和本质方面的类似之处，由一事物联想到另一事物。

三是对比律，利用事物内在的对比统一关系，由一事物联想到另一事物。

四是因果律，利用事物的因果关系，由一事物联想到另一事物。

（5）诙谐幽默。诙谐幽默是以轻松戏谑但又含有深意的笑为主要审美特征的艺术表现手法，在对审美对象采取内庄外谐态度的同时，揭示事物表面所掩藏的深刻本质。幽默手法注重格调、品位，否则容易失之于低级、庸俗。

（6）象征、比喻。象征是用具体事物去表示某种抽象概念或思想感情。作为一种表现手法，它用象征物和象征的内容在特定经验条件下产生类似和联系，使后者得到强烈的表现。比喻是用某些有类似点的事物来比方想要说的某一事物，以便表达得更加生动鲜明。

（7）感情渲染。感情渲染主要通过对环境或景物的描写来烘托形象，加强主体的艺术效果，增强商业插画的形象性和感染力。

经济的发达、市场的需要及激烈的竞争，推动商业插画的发展。商业插画已由书籍的附庸，慢慢转变为实用美术的生力军。众多的插画设计师工作室、广告公司、企业的设计部门给这些从业人员以丰厚的待遇，反映出社会对这类人才的迫切需求。

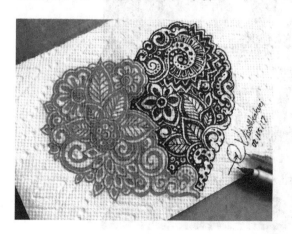

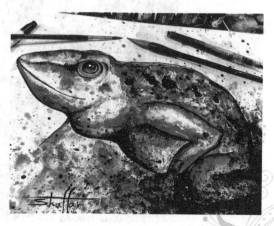

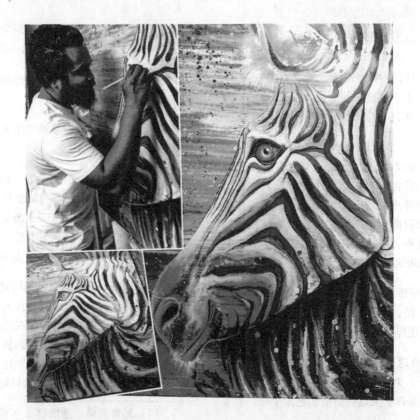

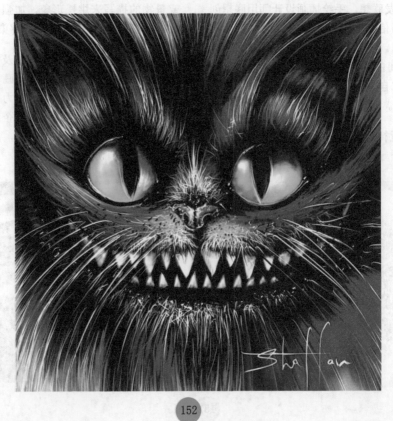

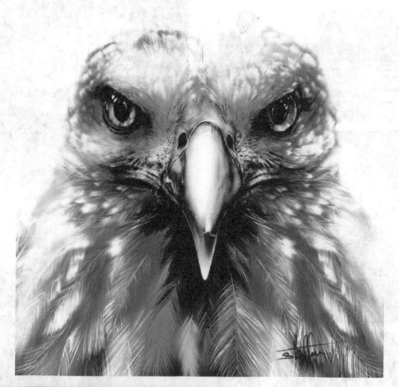

6.4 手绘插画艺术的未来发展

高科技的确给设计带来了许多帮助，计算机技术给设计带来的变革也毋庸置疑。但计算机不是"一切"，它无法替代我们的大脑，无法替代设计的创造性思维，计算机只能是我们进行设计的好帮手。在手绘插画设计中，加强设计手绘草图的训练，通过脑—眼—手—图形的、有机的、不断的形象化思考和再观察、再发现和再创造的过程，有助于提高插画设计师观察问题、发现问题、分析问题的能力。创造性思维能力及综合的设计素养，能使设计者产生更多的新构思和新创意。"自由地画，通过线条来理解体积的概念，构造表面形态⋯⋯首先要用眼睛看，仔细观察，你将有所发现⋯⋯最终灵感降临"。

手绘插画设计在我国发展很快，在广州、上海等地，设计师大多都十分重视手绘插画设计表达，也在积极地运用和探讨。如手绘插画设计表现在广告、报纸、杂志、儿童绘本、网络插图等领域已经得到了广泛的运用，一些创意草图除了作为工作时的内部交流以外，也有将相对细致的手绘直接用于与甲方交流，既便于近距离的沟通，也便于迅捷地完善和修改，完全体现了手绘插画设计在设计交流中的优势，同时也提高了甲方对设计师素质和修养的美誉度，可以说，手绘插画设计表现给设计师带来的是工作和提高的双重效应。

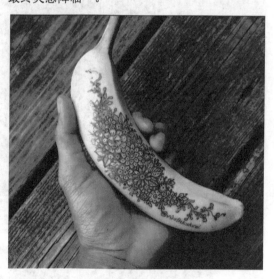

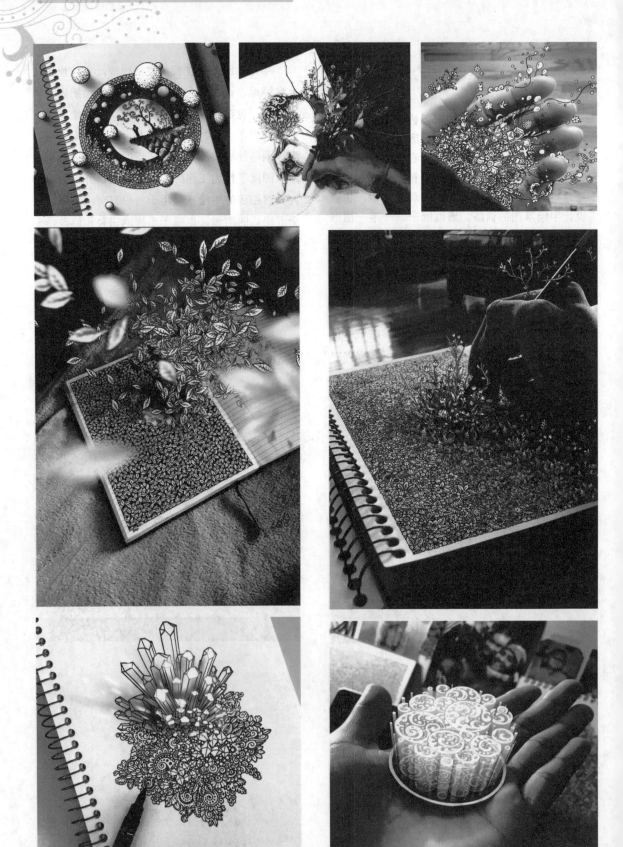

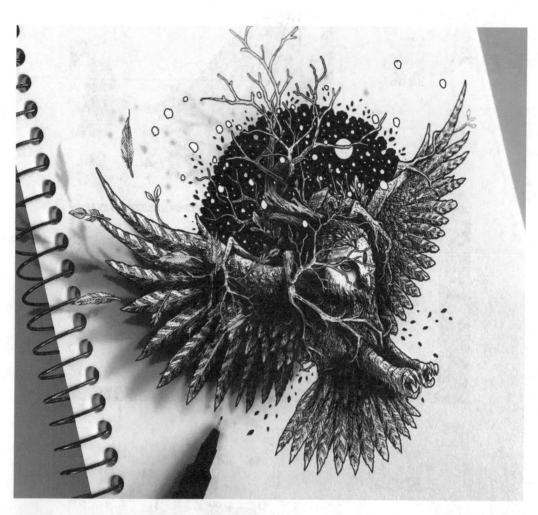

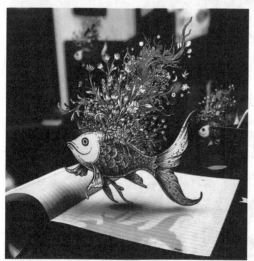

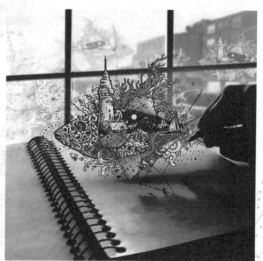

城市新文艺
new city new art

海的 记忆

Part4：将于，我和你相遇，在
这天与云烟下，一袭湛蓝间，海
浪千碧百回，多像你的裙裾翩
翩；自然远至的沙鸥，和着浮
沉涌动的探鸣，那可是你自海岸
捎送，携来的一句絮言？

城市新文艺
new city new art

玛奇朵 小姐

Part1：coffee shop，不听话
的神经再次转向街角的咖啡玛，那
孤寂的醇香在推开门的一刹那戒人
鼻息，Caramel Macchiato，聚然
是那个熟悉的味道，香草和牛奶在
调味实验室里显会产生经典的化
学反应，焦糖的宫格网罗了所有心
绪翩向九霄。

Macchiato Girl

城市新文艺
new city new art

童心 画板

Part3：艺术街头，哪怕是在人
来人往的步行街上，你也会毫无拘
束的恣意涂抹，七彩的画笔在苓中
不断变换着顺序，故事从一尺素白
开始，以画片精彩收束，此间的少
年，化身为街头潇洒的艺术家。

《自然の童趣》系列

繁花相安各处，草立一隅；生灵雀跃枝头，万象姿态。
这便是自然赋予你淳朴，最美妙的杯子
伏一杯自然的趣味吧，让它丰盈你平凡、幸福的生活。

6.5 手绘插画的商业应用

现代手绘插画的功能性非常强，偏离视觉传达目的的纯艺术往往使现代插画的功能减弱。因此，设计时不能让手绘插画的主题有产生歧义的可能，必须立足于鲜明、单纯、准确。手绘插画有三个功能和目的：一是作为文字的补充；二是让人们得到感性认识的满足；三是表现插画设计师的美学观念、表现技巧，甚至表现插画设计师的世界观、人生观。

手绘插画市场有大量独立的插画产品在终端市场上出售，如插画图书、杂志、贺卡等。另外，插画作为视觉传达体系的一部分，广泛地运用于平面广告、海报、封面等设计的内容中。现代插画市场非常规范，不过竞争也很激烈。手绘插画市场大致分为儿童类、体育类、科幻类、食品类、数码类、纯艺术风格类、幽默类等多种专业类型，每种类型都有专门的插画艺术家。